T0311128

Henry James

LEBEN IN BILDERN

Herausgegeben von
Dieter Stolz

Henry James

Verena Auffermann

DEUTSCHER KUNSTVERLAG

»Allerdings muß er ein sehr unglücklicher Mensch gewesen sein, ich glaube nämlich, daß ein ästhetisches Werk immer … Emotionen entspricht, und zwar Emotionen, die unglücklich sein müssen. Denn das Glück ist sein eigener Zweck, nicht wahr? [...] Henry James muß viel gelitten haben, um diese großartigen Bücher schreiben zu können – und dabei sind sie nie, in keinem Moment Bekenntnisse.«

Jorge Luis Borges

Inhalt

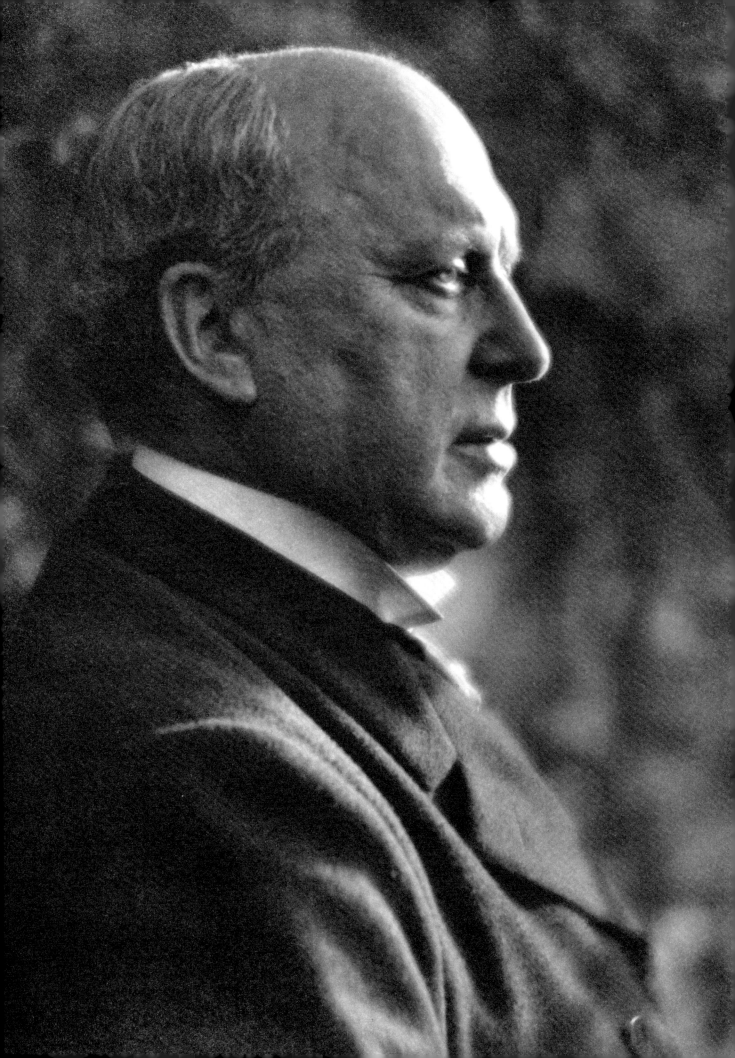

Der leidenschaftliche Beobachter

An einem diesigen Wintertag glitt eine Gondel durch die Lagune Venedigs. Auf den mit rotem Samt ausgeschlagenen Sitzen hatte ein vornehm gekleideter, rundlicher Herr um die fünfzig Platz genommen. Der Haarkranz schütter, die Stirn über den auffallend hellen Augen hochgewölbt. Eigentlich liebte Henry James es, sich von den weitausholenden, eleganten Bewegungen eines Gondoliere über das Wasser der Serenissima rudern zu lassen. An diesem kalten Tag des Jahres 1894 war es jedoch anders. An diesem Tag lag neben ihm ein großes, schwarzes Bündel. Es waren die Kleider einer Frau. Der Schriftsteller Henry James wollte sie um jeden Preis loswerden, und die Lagune war, wird er sich gedacht haben, ein angemessener Ort für ein anonymes Grab. Doch Taft, Seide und Spitze gingen nicht unter wie ein Stein. Er hatte nicht damit gerechnet, dass sich die Stoffe zu einem riesigen Ballon aufblähten. Henry James kämpfte entschlossen mit den sich aufbäumenden dunklen Massen, wie der heilige Michael mit dem Drachen. Es muss ein sehr merkwürdiger Anblick gewesen sein.

Hinter dieser symbolmächtigen Kleiderertränkung verbarg sich eine große Tragödie. Doch Henry James hatte sich früh in seinem Leben entschieden, persönlichen Tragödien aus dem Weg zu gehen. Er wollte das Leben der anderen betrachten. Dazu musste er unbedingt der distanzierte Beobachter sein. Selbst erleben wollte er diese Tragödien nicht. Jedenfalls keine Liebestragödien, obwohl ihn die Themen Liebe, Ehe und Geld brennend interessierten. Er hatte die Rolle des Außenstehenden eingeübt, um der unsentimentale, unbarmherzige Beobachter einer angloamerikanischen, zwischen Amerika und Europa hin und her reisenden Gesellschaft sein zu können.

Die schwarzen Kleider waren die Hinterlassenschaft von Constance Fenimore Woolson. Die dreiundfünfzigjährige, viel gelesene Schrift-

Henry James um 1905.

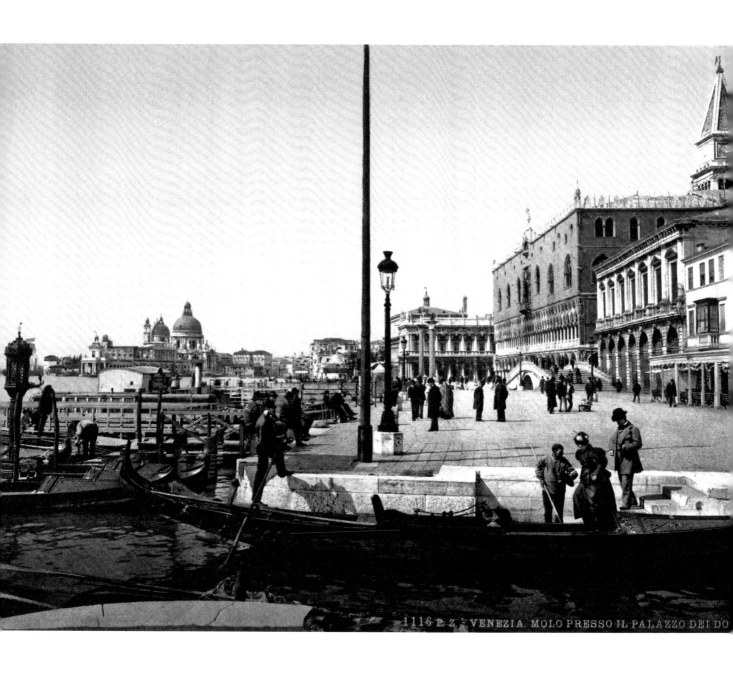

1116 P. Z. - VENEZIA. MOLO PRESSO IL PALAZZO DEI DO

stellerin und Großnichte des *Lederstrumpf*-Autors James Fenimore Cooper hatte ihrem Leben mit einem Sprung aus ihrem venezianischen Schlafzimmerfenster ein melodramatisches Ende bereitet. Dass ihre unerwiderte Liebe zu Henry James der Grund für diesen Selbstmord war, ist anzunehmen, aber nicht bewiesen. Die beiden kannten sich seit Jahren, trafen sich an wechselnden Orten, wohnten in Bellosguardo oberhalb von Florenz in derselben Villa und beschlossen, ihre Korrespondenz zu vernichten. Einige Briefe sind dennoch erhalten geblieben. Darin sparte Constanza, wie Henry sie nannte, nicht mit Vorwürfen. Kalt sei er, schreibt Miss Woolson, ohne Verständnis für Frauen und vollkommen ohne Verständnis für die Gefühle einer speziellen Frau. »Warum«, fragt sie im Mai 1883 ihren Kollegen James, »beschreibst Du nicht einmal eine weibliche Person, für die wir Frauen wahre Liebe empfinden können? Sie muss ja nicht glücklich sein oder was besonderes, aber lass sie doch um Gottes willen einmal lieben und uns auch merken, dass sie es tut. Ermögliche es uns, für sie zu fühlen und das sogar sehr«.

Henry James war kein Autor für die Herzschmerzfrau. Er war der Analytiker des sich verabschiedenden viktorianischen Zeitalters und des heraufziehenden emanzipatorischen 20. Jahrhunderts. Ob Isabel Archer in *The Portrait of a Lady* oder Milly Theale in *The Wings of the Dove*, bei James entscheiden und handeln die Frauen selbstbewusst – auch wenn sie Quälendes erdulden müssen, wie die arme Catherine in *Washington Square*. Davon überzeugt, dass das »Wesen einer Frau ein merkwürdiges Mosaik ist«, will Henry James dieses »Wesen« ergründen, doch das kostet Zeit und Aufmerksamkeit, und es verlangt den unromantischen Blick sowie die Kenntnis der gesellschaftlichen Zusammenhänge. Henry James behandelt seine Themen mit den Augen des Forschers, unbeeinträchtigt von den Gefühlswallungen eines Empathikers. Hier liegt das Missverständnis von Constance Fenimore Woolson und ihr Unglück.

»Um gesellig zu sein, braucht man eine Menge Mut.« Der Satz klingt wie ein Hilferuf, und er war es auch. Mit diesen Worten umschreibt Henry James, der präzise Gesellschaftsanalytiker, seine eigenen Ängste. Geselligkeit war für ihn kein lässiger Zeitvertreib, sondern täglich ausgeübte Überwindung und zugleich die notwendige Bedingung, um einer der besten Chronisten des ausgehenden 19. Jahrhunderts zu werden. Entfernungen zwischen New York und Paris, zwischen London und Venedig waren für ihn nicht der Rede wert. Er interessierte sich brennend für die kulturellen Unterschiede zwi-

Vor dem Dogenpalast in Venedig.
Aufnahme zwischen 1890 und 1900.

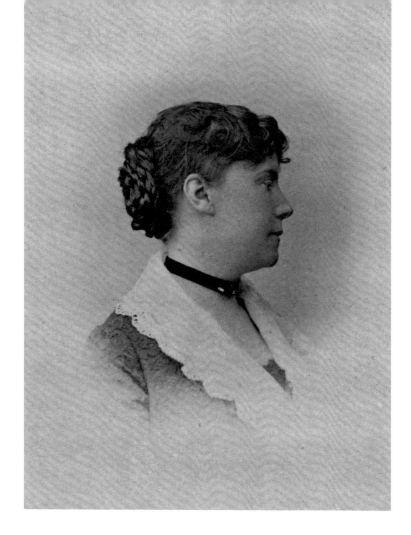

Die amerikanische Schriftstellerin
Constance Fenimore Woolson (1840–1894)
in Venedig 1893, kurz vor ihrem Tod.

Die Villa Castellani in Bellosguardo nahe
Florenz, in der Henry James mit Constance
Fenimore Woolson lebte. Gemälde von
Louis Ritter (1854–1892).

schen den Europäern und den Amerikanern, zwischen der Alten und der Neuen Welt, und er widmete 1878 diesem »internationalen Thema« mit *The Europeans* und dann noch einmal 1903 mit *The Ambassadors* jeweils einen ganzen Roman. Die Europäer suchen bei ihren amerikanischen Verwandten nach einem vermögenden Ehepartner, die Amerikaner bewundern die feine europäische Lebensart. Doch Mr. Wentworth, dem Amerikaner in *The Europeans*, kommen Zweifel. Er warnt seine Tochter Gertrude vor den Europäern, rät zur Vorsicht: »wir sind nun seltsamen Einflüssen ausgesetzt«, bemerkt er und schwächt ab: »Ich sage nicht, dass sie schlecht sind. Ich verurteile sie nicht im Voraus. Aber vielleicht machen sie es nötig, dass wir uns ganz besonders klug und beherrscht verhalten. Die Stimmung wird sich verändern.« Gertrude glaubt, dass die neuen Verwandten alle möglichen Kleinigkeiten anders machen. »Wenn wir sie besuchen, wird es sein, als besuchten wir Europa.« Gertrude sagt das nicht freudig, sondern skeptisch und voller Misstrauen.

Henry James, der Kosmopolit, kannte das Gefühl, der Fremde zu sein, obwohl er überall Freunde hatte, die ihn wiederum mit ihren Freunden bekannt machten. Er lebte das Leben eines modernen vernetzten Menschen. Nicht nur seine Beobachtungsraffinesse, auch die scheinbar mühelose Internationalität – Kenntnisse des Französischen, des Italienischen, sogar des Deutschen, die ihm die häufigen Szenenwechsel abverlangten – halfen diesem Erzähler, die Nuancen des Fremden zu verstehen und unterstützten ihn bei seiner mitleidfreien Sicht auf die Dinge. Aber wichtiger als das alles: Henry James war ein außergewöhnlich präziser Analytiker des menschlichen Daseins, allerdings beschränkt auf eine gehobene Klasse. Einhundert Einladungen erhielt er jährlich zu mitunter quälend langweiligen Abendessen. Diese Abende waren für ihn selten genussreich, meistens einfach nur harte Arbeit.

Der Amerikaner Henry James, der sich in England niederließ und dort am 28. Februar 1916 im Alter von zweiundsiebzig Jahren verstarb, wenige Monate nachdem er aus Protest auf die Nicht-Einmischung Amerikas in den Ersten Weltkrieg naturalisierter Engländer geworden war, sammelte seine Stoffe in New York und Boston, in Florenz, Venedig, Rom, Paris und London. Er lebte in kleinen Hotels, Pensionen und Mietwohnungen; eine eigene Wohnung in London und ein schönes, geräumiges Haus mit Garten und Veranda in Rye (East Sussex) besaß er erst gegen Ende seines Lebens.

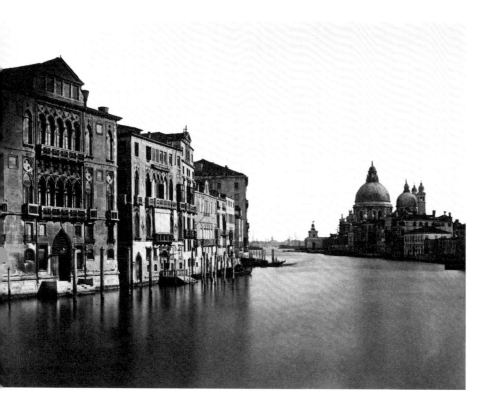

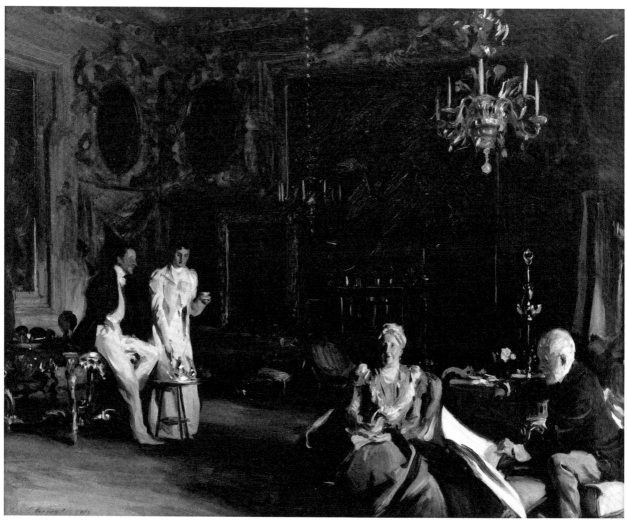

Henry James nahm dieses unbequeme Leben hin, denn er wusste, dass er die Nähe wechselnder Menschen und Szenerien brauchte, um sie belauschen, ausfragen und durchschauen zu können. Er musste die Objekte seiner Begierde sehen und hören, ihre Geheimnisse erraten und sie so gut erkennen, dass sie zu seinen literarischen Figuren werden konnten. Er benutzte die Realitäten als Vorlage und war ein Meister der Perspektive, von Nähe und Ferne, von wechselnden Erzählhaltungen und scheinbaren Widersprüchen, wie der indiskreten Diskretion. Der leidenschaftliche Vivisekteur sparte vieles aus, aber seine Leser erahnen alles, nicht zuletzt die Grenzen ihrer eigenen Wahrnehmungs- und Erkenntnisfähigkeit. Henry James war ein unbestechlicher Menschenkenner. Wir finden unsere eigenen Grundeigenschaften in seinem Personal wieder, um 150 Jahre zeitversetzt.

Der Canal Grande in Venedig mit dem Palazzo Cavalli, dem Palazzo Barbaro, dem Palazzo Dario und der Kirche Santa Maria della Salute. Foto um 1895.

An Interior in Venice. Gemälde von 1898 von John Singer Sargent. Dargestellt ist der Cousin des Künstlers, Daniel Sargent Curtis, mit seiner Ehefrau Ariana Randolph Wormley in ihrem Salon im Palazzo Barbaro; im Hintergrund ihr Sohn Ralph mit seiner Ehefrau Lisa De Woolfe Colt. James war wiederholt bei den Curtis im Palazzo Barbaro zu Gast und beschreibt den Ort in seinen beiden Venedig-Romanen *The Aspern Papers* und *The Wings of the Dove*.

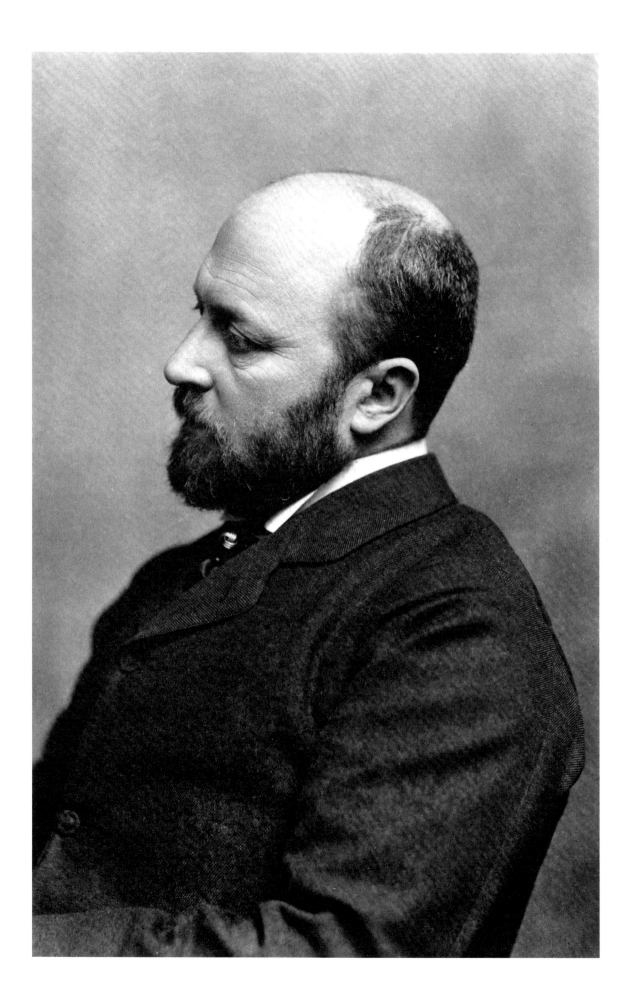

Das Chamäleon

Henry James lebte allein, er blieb möglichst unauffällig, liebenswürdig, sanft, auch charmant, witzig und ironisch, aber all das leise: Er war eher ein Chamäleon als ein Pfau. Seine berufsbedingte Indiskretion verbarg er hinter Manieren und eingeübten Höflichkeiten. Er lernte sich selbst durch die anderen kennen, die anderen zeigten ihm durch ihr Verhalten, wer er war. So war Henry James ein Akteur der frühen Moderne, interessiert an den Rissen, die das Böse dem Guten zufügt. Interessiert am Hintergrund der Oberfläche. Interessiert vor allem auch an der Wirkung des Geldes auf die menschliche Psyche.

Doch was war das für eine Welt, die er damals sah, und hinter deren Kulissen er nach Antworten suchte? Was stand im Zentrum seiner Neugier? Ihn beschäftigten die Differenzen zwischen der Erziehung in der Alten und der Neuen Welt, das, was man hier ausspricht und was man dort verschweigt, wie und ob überhaupt über Geld geredet wird, über die Gefühle, die Sexualität. Henry James studierte akribisch die bürgerliche Klasse, die verfangen war in den Zwängen des eigenen Milieus, und beobachtete die Veränderungen im Machtverhältnis zwischen Mann und Frau. Es gab noch keinen Namen für diese flirrende Nervosität und die verunsichernden Gefühle.

Um unbemerkt dabei sein zu können, an der amerikanischen Ostküste wie in den europäischen Metropolen, lebte Henry James hinter der Maske der Unnahbarkeit. Er war ein geheimnisvoller Junggeselle, eine umherschwirrende, unerreichbare Person, je distanzierter, desto begehrenswerter. Einige Frauen verzweifelten an diesem sanften, abweisenden Mann.

»Zu stolz, um glücklich zu sein«, ist eine weitere Sentenz, die ihn, der so grausame Geschichten erzählen konnte, charakterisiert. War er

Henry James. Aufnahme vom März 1890.

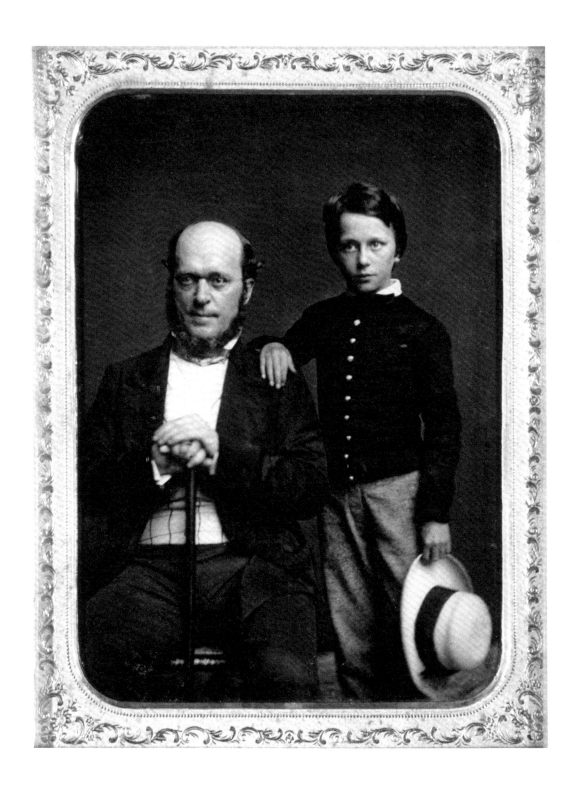

eine tragische Existenz, der klassische Typus des »einsamen Jägers«, war er ein Sonderling, gar ein »Engel«, wie seine Mutter sagte? Sicher war er ein passionierter Leser, ein flanierender Voyeur und ein subtiler, analytischer Schriftsteller. Doch wenn es um die detaillierte Auskunft über sein eigenes Leben ging, schob er seine Augenbrauen unter der hohen Stirn zusammen, neigte den Kopf ein wenig zur Seite und schwieg beharrlich. Nichts beunruhigte ihn so sehr, wie die Androhung seiner öffentlichen Bekanntheit.

Henry James wurde am 15. April 1843 in Greenwich Village, unweit des Washington Square geboren. Man muss sich das New York um diese Zeit als eine rasant wachsende, ungehobelte, unzivilisierte und quirlige Stadt vorstellen, in der sich durch Immobilienhandel schnell Geld verdienen ließ. Und allein das Geld, nicht die Herkunft war im modernen Amerika die notwendige Bedingung für den Aufstieg in die einzig bedeutsame und erstrebenswerte Klasse der Wohlhabenden. Dass auch im Hause James viel über Geld geredet wurde, mag nicht nur daran gelegen haben, dass Geld das große Thema in der jungen amerikanischen Gesellschaft war und bis heute geblieben ist. Geld war – anders als in den alten europäischen Familien – nicht an stabile Werte wie Land- und Forstbesitz gebunden und durch strenge Erbschaftgesetze reglementiert, sondern am Markt in Aktien investiert und wechselnden Kursen unterworfen. So kann es kaum verwundern, dass in den Romanen und Erzählungen von Henry James auf die Beschreibung des Berufs oder der gesellschaftlichen Stellung oft genaue Angaben über die Vermögensverhältnisse der Figuren folgen.

Für Dr. Sloper in *Washington Square* war es allerdings nicht von Belang, dass Catherine Harrington, seine junge Frau, über ein jährliches Einkommen von zehntausend Dollar und eine erhebliche Mitgift verfügte. Als hochgeschätzter Arzt verdiente er mit seiner gut gehenden New Yorker Praxis genug für den Lebensunterhalt: »Die Tatsache, dass er eine reiche Frau geheiratet hatte, beeinflusste den Lebensweg, den er für sich vorgezeichnet hatte, in keiner Weise«. Dr. Sloper liebte nicht Catherines Geld, sondern ihre schönen Augen. Es ist durchaus typisch für Henry James, dessen eigene hechtgraue Augen aus seinem Gesicht mit großer Leuchtkraft hervorstachen, dass er die Augen seiner Figuren mit größerer Hingabe beschreibt als die gesamte Gestalt. Ihm waren die äußeren Accessoires – eine Stola oder eine Stickerei, ein Anzug, ein Tüllrock oder die Rose im Knopfloch – ziemlich egal, obwohl er durchaus sorgsam mit den Details umging. Henry James' Aufmerksamkeit konzentriert sich auf die

Der Vater Henry James, Sr. und der Sohn Henry James, Jr. Daguerreotypie vom August 1854. Aufnahme von Mathew B. Brady. Henry James, Sr., der sich für neue Technologien begeisterte, gab dieses Foto als Überraschung für seine Frau Mary in Auftrag.

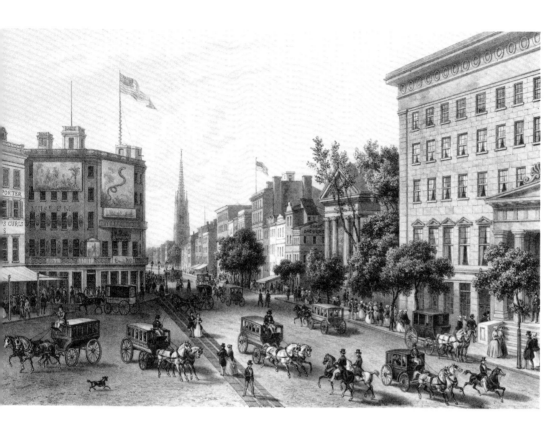

Augen, die für ihn das Zentrum des Menschen, der Spiegel der Seele waren. In seinen Texten spiegeln sich in den Augen die menschlichen Eigenschaften und das Spektrum der Verführungskraft.

Das Verdecken der Augen ist einer von Henry James' geheimnisfördernden Einfällen. In seinem berühmten Roman *The Aspern Papers* verbirgt die stahlharte Miss Bordereau, die behauptet, ungefähr 150 Jahre alt zu sein, ihre Augen hinter einem grünen Schirm, denn sie sollen das Schönste an ihr gewesen sein. Henry James provoziert durch das Verbot, Miss Bordereau in die Augen zu sehen, die Aura des Unheimlichen. Als die Maske fällt und ihre Augen ungeschützt zu sehen sind, ist das ein verrückter und unheimlicher »Augenblick«, der Höhepunkt des Romans.

Neben den Augen als Tor zur inneren Welt beschreibt James die hemmungslos eingesetzte Macht des Geldes. Seine Figuren sind selten Aristokraten oder Mitglieder der alten Upperclass. Sie gehören zur gehobenen neuen Mittelklasse, manche sind Künstler oder wollen es gerne sein; sie besitzen Geld und sprechen darüber, oder sie haben kein Geld, dann sprechen sie erst recht darüber und versuchen, es sich durch Heirat oder andere Tricks, die nichts mit gemeiner Arbeit zu tun haben, zu beschaffen. Dadurch stehen auch wir, die Leser, in unserer vom Kapitalismus geprägten und gesteuerten Welt den Protagonisten, ihren Gedanken, Strategien und Handlungen näher, als wir vermuten.

Henry James selbst stammte aus einer aus dem Nichts aufgestiegenen irischen Einwandererfamilie. Geld, Ambition und Neugier waren die neuen Tugenden. Die im 19. Jahrhundert in Mode gekommenen Reisen durch Europa galten als Aufstiegsvehikel auf dem Weg zu einer verfeinerten Lebensart. Auch Sloper reist mit seiner Tochter Catherine nach Europa und ist tief enttäuscht, dass sie sich nicht für die Schönheiten der italienischen Renaissance interessiert, sondern sich nur nach Post von Morris, ihrem Angebeteten, sehnt. Sloper verdächtigt den jungen Mann, nicht an seiner unattraktiven Tochter, sondern ausschließlich an deren Geld Interesse zu haben. Und deshalb verwandelt Henry James den vorbildlichen, von menschenfreundlichen Idealen geleiteten New Yorker Arzt in einen kalten Pragmatiker. Völlig unsentimental wird der Fokus auf seine Tochter Catherine und das Geld gelenkt, das sie nach dem Tod der Mutter geerbt hat. Sloper erkennt in diesem Erbe die große Gefahr für ihr Lebensglück. Geld und Kapital stehen bei dem jungen Henry James

Die Betriebsamkeit New Yorks am südlichen Broadway, Ecke Ann Street, mit dem berühmten American Museum des Zirkusbesitzers P. T. Barnum. James' Geburtshaus befand sich am nördlichen Ende des Broadways. Lithographie von Isidore Laurent Deroy nach einer Vorlage von August Köllner um 1850.

Illustration zur Kurzgeschichte *A Problem* von Henry James, 1868 erschienen in der Zeitschrift *The Galaxy. An Illustrated Magazine of Entertaining Reading.*

Henry James 1905.

im Zentrum menschlicher Beziehungen und in Konkurrenz zu den echten Gefühlen. Geld ist der neuralgische Punkt dieser Gesellschaft und bildet ein magisches Dreieck aus Gewinn, Verlust und Verderbtheit.

Wie viele Figuren der James'schen Romane mag uns der untadelige Sloper in der Beziehung zu seiner Tochter brutal, unerbittlich und – wie es der Zeit entsprach – hemmungslos autoritär vorkommen. Aber Sloper weiß, wie die Menschen sind. Der passionierte Arzt ist ohne Illusion und ohne jeden Zweifel davon überzeugt, dass der junge Mann, der seiner Tochter den Hof macht, dies nicht aus Liebe oder Verliebtheit tut, sondern weil er ein Tunichtgut ist, ein Erbschleicher, einer, der in der Eheschließung mit Catherine den Weg zu einem müßigen, sorgenfreien Leben erkennt. Henry James argumentiert in *Washington Square* gegen die Konvention und die schöne Illusion. Lieber ein Leben ohne Mann als ein Leben mit dem Falschen, das ist seine Botschaft. Die Zerstörung des schönen Scheins ist ein Thema, das Henry James noch oft beschäftigen wird, und das breite Publikum seiner Zeit, das sich inbrünstig nach schmachtenden Geschichten über die Liebe sehnt, wird seine Schriften nicht lieben, ausgenommen vielleicht einzelne Texte wie die kurze Erzählung *Daisy Miller*. Bei seinem Tod wird er zum Club der berühmten, aber wenig gelesenen Schriftsteller gehören. Er wird ein amerikanischer Schriftsteller sein, der den vermeintlichen Nachteil, kein »nationales Gepräge« zu haben, als Vorteil erlebte, und angeblich ganz frei mit all dem Neuen und Fremdartigen umgehen konnte. Ein Schriftsteller, der intensiv die menschliche Psyche zu durchschauen versuchte, ein Mann, dessen eigene Geschichte in Amerika beginnt und im traditionsreichen Europa endet.

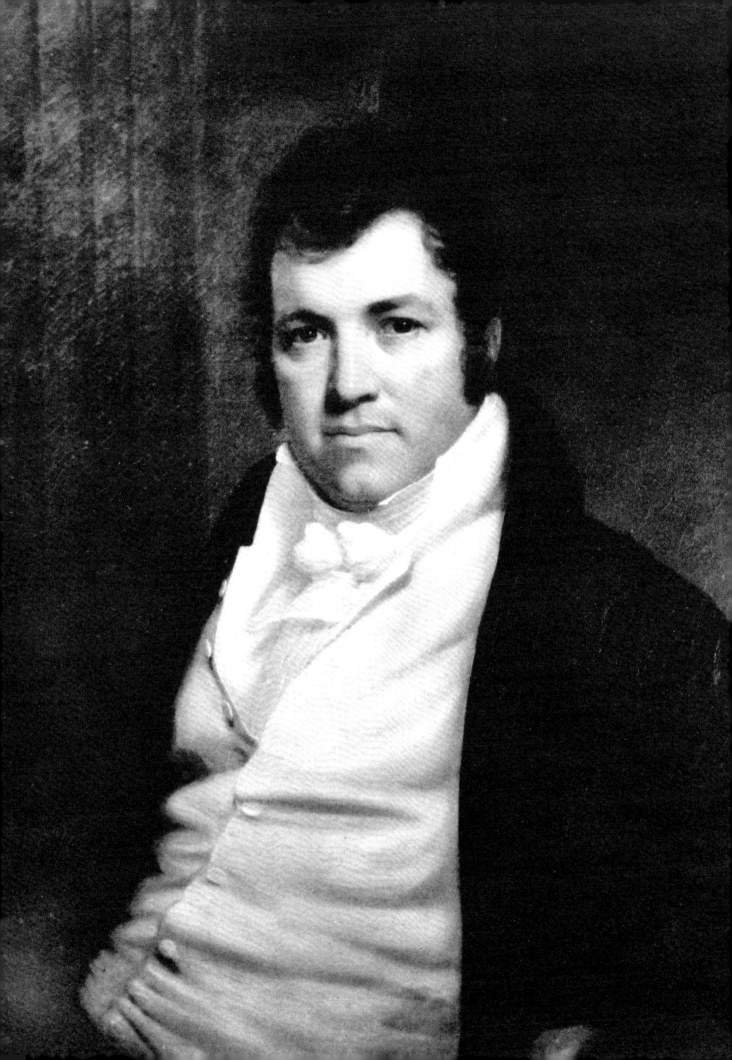

Der geschäftstüchtige Vorfahre

Als 1789 der achtzehnjährige William James, ein strenggläubiger Presbyterianer aus der irischen Grafschaft Cavan, mit einer kleinen Summe Geldes und einer lateinischen Grammatik in der Neuen Welt gelandet war, verdingte er sich zuerst als Verkäufer, eröffnete bereits zwei Jahre später ein eigenes Geschäft, zog nach Albany, kaufte dort Land, auch in Syracuse und Manhattan, machte Geldgeschäfte und verdiente ein Vermögen mit Salzhandel. William James hatte dreizehn Kinder, deren Vornamen William und Henry sich unter den Kindern und Kindeskindern fortsetzten. Als der Patriarch der Familie James, Henry James' Großvater, diese Vorzeigefigur eines erfolgreichen irischen Einwanderers, 1832 starb, trugen Straßen in drei verschiedenen Städten seinen Namen. Er hinterließ ein Vermögen von drei Millionen Dollar, das unter seiner Witwe und den elf überlebenden Kindern aufgeteilt und durch ein kompliziertes Testament reglementiert und rigide überwacht wurde. Die im Familienkontext offenbar magische Zahl von drei Millionen kommt im Werk von Henry James wiederholt vor.

Einfach war es für Henry James' Vater – man nannte ihn zur Unterscheidung Henry James, Sr. – nicht, Sohn eines so dynamischen Geschäftsmanns zu sein. Er rebellierte. Ihm gefiel die Rolle des bösen Jungen. Er stahl zu Hause Geld, probierte aus und kostete, was strengstens verboten war: Alkohol, Zigarren oder Austern. Trieb sich in Spielhöllen herum, lag betrunken auf der Straße, floh nach Boston, verdiente sich Geld als Korrektor, setzte jedoch nach einiger Zeit sein Theologiestudium fort, beendete es aber nicht. Auch als er nach dem Tod des Vaters nie zu einem Erwerbsleben gezwungen war, weil er mit der Erbschaft von jährlich 10 000 Dollar (die Summe, die Henry James in *Washington Square* für Dr. Slopers Tochter ansetzt) ein gediegenes Auskommen hatte, half ihm das wenig, seinen zerrissenen und suchenden Charakter zur Ruhe zu bringen. Henry James, Sr. litt

Der Großvater William James of Albany, um 1820.

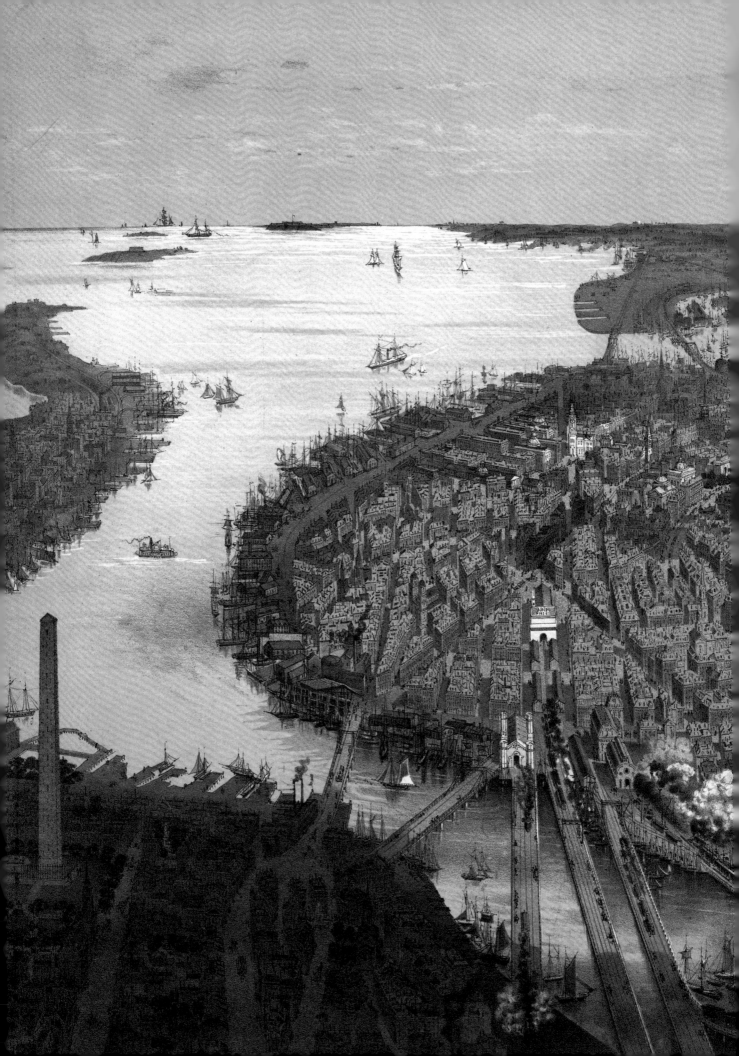

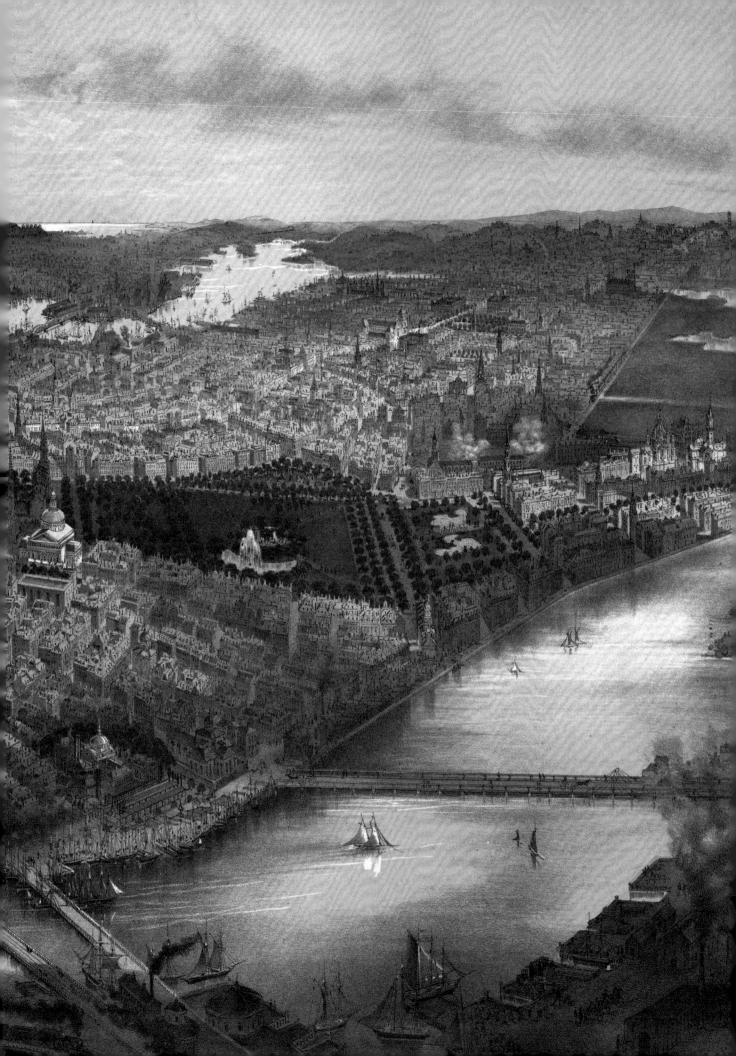

Vorhergehende Seiten:
Die Stadt Boston, in der die Familie James
ab 1864 zeitweise lebte, aus der Vogelper-
spektive von Norden aus gesehen. Chrono-
lithographie von James Bachmann um 1877.

Undatiertes, in Boston aufgenommenes
Porträt des Vaters Henry James, Sr.

Mary Robertson James, geb. Walsh, Henry
James' Mutter. Foto um 1870.

Die Schwester Alice James, um 1850.

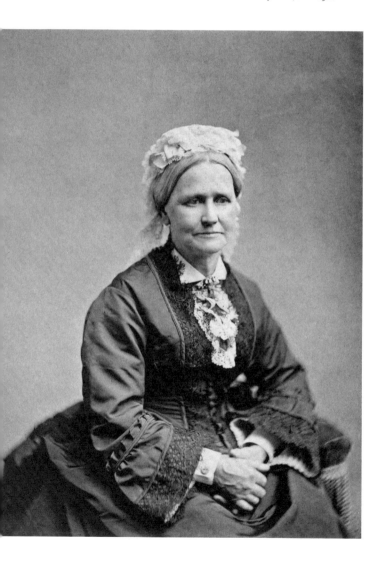

unter schwankenden Stimmungen und seine Umgebung unter ihm. Mitbedingt durch das schwere Handicap eines nach einem Unfall amputierten Beines und getrieben vom Anspruch nach tieferer Einsicht und Erkenntnis, war er gepeinigt von quälenden Selbstzweifeln. Nur einmal erlebte er seinen eigenen rigiden Vater William als einen liebevollen Menschen, im dramatischen Augenblick der Beinamputation. Krankheit und Leid standen nun in Verbindung mit zärtlicher Zuneigung. Die Auffassung, dass Leiden und Liebe zusammengehören, hat das Familienleben der James' entscheidend geprägt.

Das intellektuelle Steckenpferd von Henry James' Vater war die Religion. Er war von einem bohrenden Interesse an spirituellen und übernatürlichen Fragen erfüllt und wagte sich sogar an eine neue Interpretation der Bibel. Als Neunundzwanzigjähriger lernte er Mary Robertson Walsh kennen, die Tochter wohlhabender Presbyterianer, die am Washington Square 21 wohnten. 1840 heiratete er sie. Mary Walsh war das Glück seines Lebens, viel ausgeglichener als er selbst, charakterlich stark und standfest, eine sorgende Mutter von vier Söhnen und einer Tochter, die in kurzen Abständen zur Welt gekommen waren. Als Mary James ging sie in der traditionellen Rolle einer ihrem Mann zur Seite stehenden und ihm dienenden Frau auf, wobei sie Henry, ihren zweiten Sohn, den anderen Kindern vorzog.

Ihre Tochter Alice dagegen behandelte sie mit jener selbstverständlichen Missachtung, die von Frauen dieser Epoche ihrem eigenen Geschlecht entgegengebracht wurde. Ihren komplizierten Ehemann, der nach drei, insgesamt sieben Jahre dauernden Familienreisen durch Europa zu Hause blieb – wenn man auch mehrfach umzog, von New York nach Newport, Boston und Cambridge –, besänftigte und behütete sie. Als Mary James starb, war für den Witwer das Leben ohne Sinn und Zentrum. Nur wenige Monate nach ihrem Tod folgte er seiner Frau, davon überzeugt, dort, wo sie sich aufhielt, erneut mit ihr vereint zu werden.

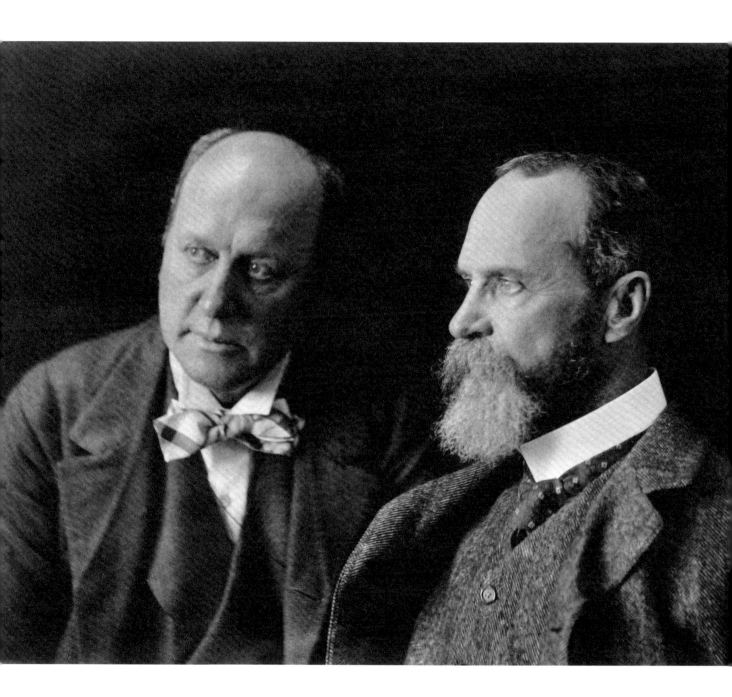

Geschwisterkampf

Um die Entwicklung von Henry James, seinen Hang zur Einsamkeit und Zurückgezogenheit, sein vagabundierendes Leben, die Betonung des Geldes als Produktionsmittel, sein Verhältnis zu Frauen oder die Verfeinerung seines ästhetischen Talents verstehen zu können, muss man nicht nur die bemerkenswerten Eltern, sondern auch die Geschwisterfolge betrachten. Oft beschreibt Henry James, der fünfzehn Monate jünger war als sein Bruder William, das komplizierte Dasein des Zweitgeborenen. Er beneidet jedes Einzelkind, das allein mit der Mutter aufwachsen kann. Der größere Bruder sei immer in der Nähe, klagt er, nicht zu sehen, aber anwesend, nicht in der selben Klasse, aber im gleichen Spiel. James' Autobiographie *Notes of a Son and Brother* (1914) beschreibt die Last, der Kleinere und der Jüngere zu sein. William ist immer schon da, wenn Henry kommt. Er sitzt an dem Platz, an dem er sitzen möchte. Es ist wie bei Hase und Igel. Später, in Genf, wird er in die Kunst-Akademie kommen, in der William schon seinen Platz eingenommen hat. »William zeichnete, weil er begabt war, ich zeichnete, weil William es tat.« Von brüderlichen Handgreiflichkeiten wird berichtet, die damit endeten, dass Henry bei der Mutter Schutz suchte und William bestraft wurde. Und das Gerangel setzte sich fort, als William in Harvard ein Chemie- und Biologie-Studium begann. Das Konkurrenzverhältnis der Brüder mag erklären, weshalb Henry sich selbst und sein Werk mit einer Aura der Verschwiegenheit umgab, persönliche Berühmtheit als Katastrophe empfand und nach seinem sechzigsten Geburtstag die meisten seiner Notizen und Briefe verbrannte.

Im Februar 1897 schreibt Henry an seinen inzwischen erfolgreichen Bruder William, der als Philosophieprofessor umjubelte Vorträge vor großer Zuhörerschaft hält, »bravo«, und schränkt den Jubel mit der Bemerkung ein, dass »im Leben Siege oft kompromittierender und lästiger sind als Niederlagen«. Der Brief endet mit dem Rat, weiter

Die Brüder Henry und William James.
Aufgenommen 1901 im Lamb House in Rye, Sussex.

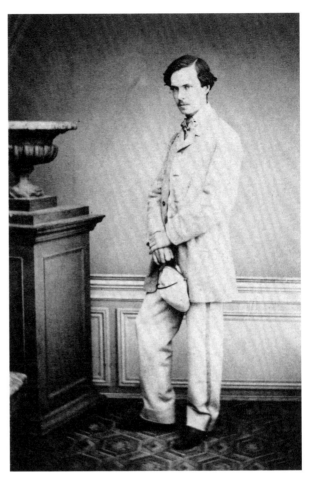
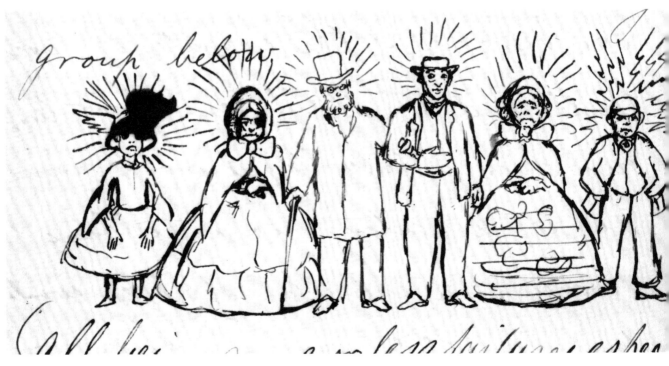

»siegreich« zu bleiben und ihm zu verzeihen, so viele Worte darüber verloren zu haben. Genauer lassen sich die Differenzen zwischen den Brüdern nicht fassen: der gefeierte Wissenschaftler auf der einen Seite und der ewig hadernde und zweifelnde Künstler auf der anderen. Bis zum Ende seines Lebens wird William ein scharfer Kritiker des Werkes seines Bruders sein. Er wird ihm vorwerfen, »nur« Gesellschaftsromane zu schreiben und keine historischen Bücher. Am 14. November 1878 teilt Henry seinem Bruder mit, dass er dessen ablehnendes Urteil über seine Bücher *The Europeans* und *Daisy Miller* überhaupt nicht akzeptiere, und ergänzt: »[…] wenn Du mir erlaubst, so was zu sagen.« Henry wehrt sich und beschimpft William, dass die Urteile über sein Schreiben »starr und fantasielos« seien, knickt jedoch bald wieder mit der kleinmütigen Bemerkung ein, dass William ganz recht habe, *The Europeans* »dünn & leer« zu finden. »Ich habe aber«, fügt Henry hinzu, »niemals vorgehabt, etwas Fettes zu schreiben.«

Jahre später, im Oktober 1905, wendet sich William, dem *The Golden Bowl* überhaupt nicht gefallen hat, an Henry, er möge sich doch einfach hinsetzen und mit einem neuen Buch beginnen. Einer Geschichte »ohne Zwielicht und ohne Muffigkeit im Plot, mit großer Energie und Entschiedenheit geschrieben, ohne verschlungene Dialoge, ohne psychologisierende Kommentare und mit absoluter Direktheit im Stil und in den Handlungen«. »Ich würde«, erwidert Henry einen Monat später, »gerne etwas schreiben, lieber William, das Dir als Bruder gefällt. Aber lass mich dies deutlich sagen, dass ich sehr beschämt wäre, wenn es Dir dann *tatsächlich* gefallen würde.«

James' Vater berichtet seinem Freund Ralph Waldo Emerson, wie heftig sich die Brüder piesacken. Sie werden es bis zum Tod von William am 26. August 1910 tun. Ihre Korrespondenz spricht Bände; gerade die erhaltenen Briefe zwischen William und Henry geben viel über das angespannte und enge Verhältnis der Brüder preis. Denn bei allem Geschwisterzwist wissen sie sehr wohl, dass sie sich lieben, dass sie aneinander hängen und aufeinander fixiert sind. Die Qualen, die gegenseitige Eifersucht, die gemeinsamen Kinderjahre, in denen sie hin- und herreisten und aus Koffern lebten, waren – auch das wussten sie – die ertragreichsten Fundgruben für ihre Professionen.

Henry und William James in Genf.
Fotos um 1860.

William James' Tuschskizze von seiner Familie in einem Brief vom November 1861. Zu sehen sind Alice, Mary, Henry, Sr., Wilkie, Kate und Bob. Diese Zeichnung stellt eine Art Familienporträt dar, allerdings bezeichnete William sie als mehr oder weniger fehlerhaft, insbesondere die Figuren der Geschwister Bob und Alice.

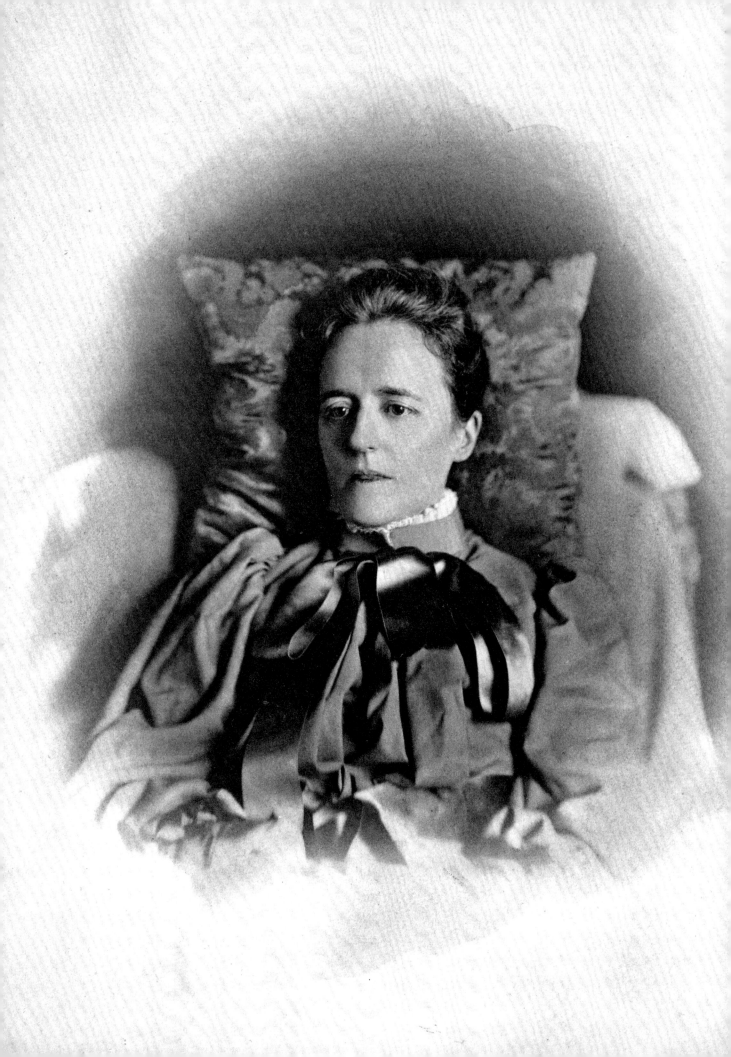

Krankheit als Familienthema

Wie in einem Lehrbuch reiht sich in der Familie James ein Leiden an das andere. Physische und psychische Schmerzen quälen und formen ihre Mitglieder bei der Herausbildung komplexer und differenzierter Persönlichkeiten. Krankheiten begleiten die Lebensgeschichten der fünf Geschwister, Krankheitsbeschreibungen füllen die Korrespondenz. Kein Kratzen im Hals wurde in den Briefen unerwähnt gelassen. Noch vor Virginia Woolf, Sigmund Freud und der Familie Mann zelebrieren die Mitglieder der Familie James in vielen Nuancen ihre neurotischen Defekte und schweren physischen Gebrechen. Sie testen die Leiderfahrungen an sich selbst aus, um bewusst oder unbewusst die Natur des Menschen klarer zu durchschauen. William James sollte als einer der ersten und einflussreichsten Psychologen darüber forschen; Henry die diffizilen Strukturen des Zusammenlebens als der erste moderne amerikanisch-englische Gesellschaftsschriftsteller analysieren. Anschauungsbeispiele hatten sie in der eigenen Familie zuhauf. William litt unablässig an Depressionen und an diversen kompliziert zu behandelnden Krankheiten. Die jüngere Schwester Alice war zu Lebzeiten ein Beispiel der leidenden, sich versagenden Frau. Zweiundvierzig Jahre nach ihrem Tod 1892 wurde ihr aufschlussreiches Tagebuch veröffentlicht, und knapp einhundert Jahre später stilisierte Susan Sontag in ihrem berühmt gewordenen Buch *Krankheit als Metapher* mit der ihr eigenen Emphase Alice James zur Ikone der Frauenbewegung.

Die Brüder wussten genau, was für eine hochbegabte, spöttische, gedankenschnelle und humorvolle Person ihre Schwester war, aber es war eben nur eine Schwester. Dass sie schneidend intelligent war, beobachten, kommentieren, herzerfrischend lachen, trösten und mitleiden konnte, kann man in der Biographie von Jean Strouse nachlesen. Alice agierte nach den Regeln familiärer Verfangenheit. Sie ver-

Alice James um 1892. Foto von ihrer Freundin Katharine Peabody Loring.

William James in mittleren Jahren.

Alice Howe Gibbens mit Buch. Aufnahme von 1871.

William James und seine Frau Alice Howe Gibbens James in Farmington, Connecticut um 1905. Foto von Theodate Pope Riddle.

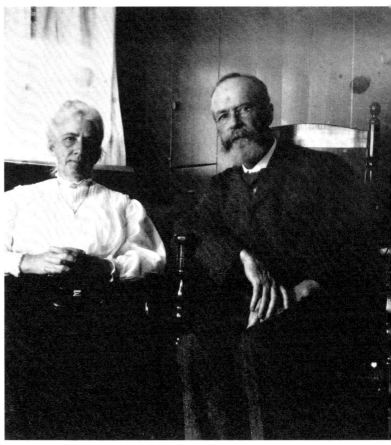

liebte sich in ihren großen Bruder William. Er war für sie »my darling Willy«, und sie unterschrieb einen Brief vom 6. August 1867 an ihn mit dem Zusatz: »Your loving idiotoid sister.« Als William 1878 heiratete, wurde Alice krank und nie wieder gesund. Nervenzusammenbrüche folgten aufeinander, und als William James 1890 – inzwischen war er ein angesehener Psychologe und Philosoph mit Professur an der Harvard-Universität – einen berühmt gewordenen Essay über das verborgene Selbst (*The Hidden Self*) veröffentlichte, kommentierte Alice Williams Ausführungen zur Hysterie, zur Hypnose und seine Äußerung zur Aufspaltung des menschlichen Bewusstseins in unterschiedliche Teile oder »personages« mit der Bemerkung, dass ihr unglücklicherweise die Abspaltung bestimmter Aspekte ihres Bewusstseins nicht gelinge und sie keine fünf Minuten Ruhe habe. Henry James holte nach dem Tod der Eltern seine Schwester zu sich nach England. Sie war der einzige Mensch, um den er sich jemals intensiv gekümmert hat. Das Leben von Alice endete mit der auch im Tagebuch beschriebenen Krebserkrankung.

Im Familiensystem spielten die Söhne Garth Wilkinson (Wilky) und Robertson (Bob) James nur eine untergeordnete Rolle. Die »Kleinen« wurden, so scheint es, immer »verschickt«. Zuerst in ein fortschrittliches koedukatives Internat (Sanborn in Concord), dann, im durch die Lincoln-Verehrung des Vaters angefeuerten patriotischen Gefühlsrausch, in den Bürgerkrieg, wo Wilky an beiden Füßen schwer verwundet wurde.

Während die »Kleinen« ihren Weg mühsam suchen mussten, ins Baumwollgeschäft einstiegen, dort finanziell scheiterten, das Geld des Vaters auf den Kopf hauten und insbesondere Bob dem Alkohol und religiösen Obsessionen verfiel, fällten die »Großen« wegweisende Lebensentscheidungen. William verkündete 1861 seinen neuen Plan, kein Maler, sondern Wissenschaftler zu werden. Für den Vater, dessen Vermögen der Börsencrash verringert hatte, eine beruhigende Nachricht. Henry war überrascht, vielleicht auch neidisch über die Entschlusskraft seines Bruders, sich an der Harvard Lawrence Scientific School in Chemie und Biologie einzuschreiben. Was sollte er tun?

Henry war gerade achtzehn Jahre alt und wohnte als »angel of the house« mit Alice bei den Eltern. Schweigsam und in sich gekehrt führte er ein Schattendasein. Im Oktober 1861 änderte ein Brand sein Leben grundlegend. Beim Versuch, mit Freiwilligen aus Newport ein großes Feuer zu löschen, zog er sich eine schwere Rücken-

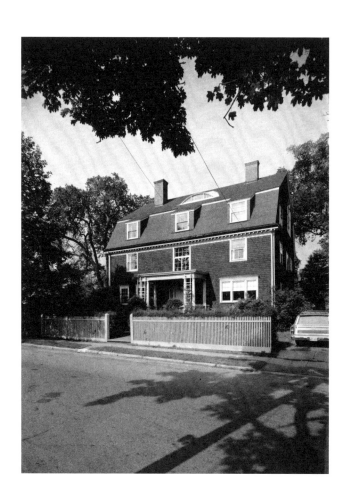

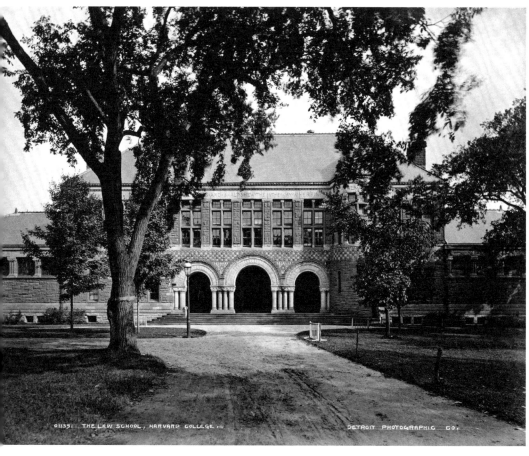

verletzung zu. Jetzt hatte er nicht nur eine ähnliche Verwundung wie sein Vater, er war durch seine Schmerzen aus der Konkurrenzposition zu William befreit und konnte, entschuldigt und entlastet, mit gutem Gewissen tun, was er sowieso tun wollte. Einfach nur lesen, »just be literary«. Aber 1862, nur ein Jahr später, war die eigene Unruhe wieder da und mit ihr der Wunsch, es William gleichzutun. Er zog nach Harvard, um Jura zu studieren, was, wie er bald feststellte, eine schlechte Idee war. Er fühlte sich in der Juristischen Fakultät wie ein Außerirdischer. Der gebotene Stoff interessierte ihn überhaupt nicht. Er sah sich um, befreundete sich mit Schriftstellern, war von den Texten Balzacs fasziniert, las Nathaniel Hawthorne, begann zu schreiben. Nichts, was entstand, wagte er seiner spottsüchtigen, scharfzüngigen Familie zu zeigen. Die ersten sechs Erzählungen, zwanzig Besprechungen und sogar die Übersetzung von Goethes *Wilhelm Meister* veröffentlichte er aus Angst vor allem vor Williams abfälligen Bemerkungen anonym. Er rezensierte Bücher über den Heiratsmarkt, weil ihn das Thema beschäftigte, und erklärte, man müsse klar die ökonomische Dimension beachten. Das Ziel der Frau sei die Heirat mit einem reichen Mann oder mit einem, der reich zu werden verspricht. Und während William von einer engelhaften viktorianischen Frau träumte, erklärte Henry James, er sei selbst engelhaft und viktorianisch, deshalb müsse er nicht heiraten.

Das Wohnhaus von William James in Cambridge, Massachusetts. Foto von 1967.

Garth Wilkinson James (1845–1883). Foto vom 29. November 1867.

Das Gebäude der Juristischen Fakultät des Harvard College. Foto zwischen 1890 und 1906.

W.J.

supposed to be Billy
when he is an old man.
Cambr. Garden St. Dec 28. 1887

4529

Die Ideen des Vaters

Henry James, Sr. war das Musterbeispiel eines besorgten und sorgenden Vaters. Dass sich seine Frau Mary und er gegenseitig als das Glück ihres Lebens empfanden, ist in ihren Briefen nachzulesen. Schönste poetische Liebesbriefe, selbst noch dreißig Jahre nach der Hochzeit. Tagsüber überwachte der Vater jeden Zentimeter der Schicksale seiner Kinder, beschäftigte sich mit ihren Pleiten und Problemen, ihren vielen Krankheiten, ihren psychischen Schwächen und ihren eminenten Geldsorgen. Am Abend war er der Vorleser für seine Frau. Seine pädagogische Steuerung, seine Hingabe und Aufmerksamkeit könnte es leicht mit dem Helikopter-Verhalten heutiger Eltern aufnehmen. »Father's ideas«, stöhnten die Kinder, die seine experimentelle Erziehung als wohltuend, aber durchaus auch als verstörend und unbequem empfunden haben. Der Erzeuger wollte alles für seine Kinder sein: Vater, Mutter, Lehrer, Schüler und bester Freund. Das einzige Recht, das die Kinder James nicht hatten, war das Recht, »unglücklich zu sein«.

Seinem besten Freund, dem Philosophen Ralph Waldo Emerson, gestand Henry James, Sr. einmal den Wunsch, ein Blitzschlag möge die gesamte Familie aus der irdischen Existenz katapultieren, damit die ihn aufzehrende Sorge für seine Familie ein Ende habe. Sohn Henry mokierte sich über die unkonventionellen Methoden seines philosophisch tastenden, forschenden und im Alter zunehmend Verzückungszuständen ausgesetzten Vaters, der einen Denker allen anderen vorzog: den schwedischen Mystiker und Theosophen Emanuel Swedenborg. Fasziniert von Swedenborgs Auffassung von der Entsprechung des inneren geistigen mit dem äußeren natürlichen Menschen, vergrub er sich in Swedenborgs Gedanken, die sich ins Mystische versteigen und darin gipfeln, dass Gott der Sonne entspreche und der Mensch unsterblich sei. Aus dieser versponnenen Welt übertrug sich auf seine Söhne William und Henry und auf die Tochter

Henry James, Sr. und seine Söhne William und Henry. Zeichnung von William James vom 28. Dezember 1887. Die Bemerkung stammt von seiner Frau Alice.

New and Cheaper Edition, thoroughly revised.

One Volume, demy 8vo, pp. 780, price 12s. 6d.

EMANUEL SWEDENBORG:
HIS LIFE AND WRITINGS.
By WILLIAM WHITE.

Wherein the History, the Doctrines, and the other-world Experiences of the great Swede are concisely and faithfully set forth; also the singular Origin and Condition of the Swedenborgian Sect.

The Volume is Illustrated with Four exquisite Steel Engravings by Mr. C. H. Jeens—

I. JESPER SVEDBERG, BISHOP OF SKARA.
II. EMANUEL SWEDENBORG, AGED 46.
III. SWEDENBORG'S HOUSE, STOCKHOLM.
IV. SWEDENBORG, AGED 80.

ATHENÆUM.

We are not prepared to agree with Mr. WHITE either in his reasoning or his estimate of his subject, but we can truly say, that so well arranged and impartial an exposition of the Swedenborgian question has not been given to the world until now.

PALL MALL GAZETTE.

It is by the profusion of his extracts, the honesty of his comments, and the picturesque detail with which he crowds his pages, that Mr. WHITE at once captivates attention. The work may be described as a long exhaustive gossip about Swedenborg, his writings, and his disciples; pleasant thoughtful gossip from a mind which impresses you as being kindly and truthful above the common. We can with confidence assure thoughtful readers that there is more to interest them in Mr. WHITE's biography than in any work of the year whose professed object is to entertain.

SCOTSMAN.

The Life of the GREAT SEER is sketched with a lively hand; and an endeavour is made by means of carefully selected extracts to present, in his own words, a view of what he meant to say in his tremendously voluminous writings. Nothing could be better than Mr. WHITE's biography.

MANCHESTER GUARDIAN.

Mr. WHITE must have the praise of having well completed a laborious and tedious task. Any purchaser of his volume will possess a theological and philosophical system in little. All Swedenborg's writings are dissected and intelligently criticised in a spirit of appreciation, but the reverse of servile or imitative.

NORTH AMERICAN REVIEW.

Mr. WHITE's work is a model of its kind, and does emphatic credit to his intellect and conscience. It is by far the best Life of SWEDENBORG.

LONDON: SIMPKIN, MARSHALL & CO., STATIONERS' HALL COURT.

Beveridge, Printer, Fullwood's Rents, Holborn.

Alice eine Affinität zum Geisterglauben. Am Unheimlichen im Werk von Henry James (*The Turn of the Screw*, *The Aspern Papers*) lassen sich Spuren von Swedenborgs Gedankengut ablesen.

Mit der gleichen Intensität, mit der Vater James seinen privaten Studien nachging, konzentrierte er sich auf die Erziehung und später auf die berufliche Entwicklung seiner Söhne. Der väterliche Einfluss auf William und Henry James war durchdringend und so formend und fordernd, dass beide sich durch Flucht nach Europa seinem Zugriff zu entziehen hofften. Bezeichnend genug nannte Henry sich bis zum Erscheinen von *The Portrait of a Lady* (1881) offiziell »Henry James, Jr.«. Er litt unter dieser Namensverdopplung, die er als Missachtung seiner eigenen Persönlichkeit empfand. Noch in den Jahren nach 1876, als er endgültig in London, also mindestens 3000 Seemeilen von seinen Eltern entfernt lebte, und selbst als diese längst tot waren, kam er in seinen Gedanken und in seinen Sichtweisen von der familiären Prägung nicht los.

Anzeige für die Swedenborg-Biographie von William White aus dem Jahr 1856. Der Kupferstich stammt von Charles Henry Jeens.

Cover der Erstausgabe von *The Portrait of a Lady*. Houghton, Mifflin and Company, Boston 1882.

William James mit Mrs. Walden bei einer Séance. Aufnahme vor 1910.

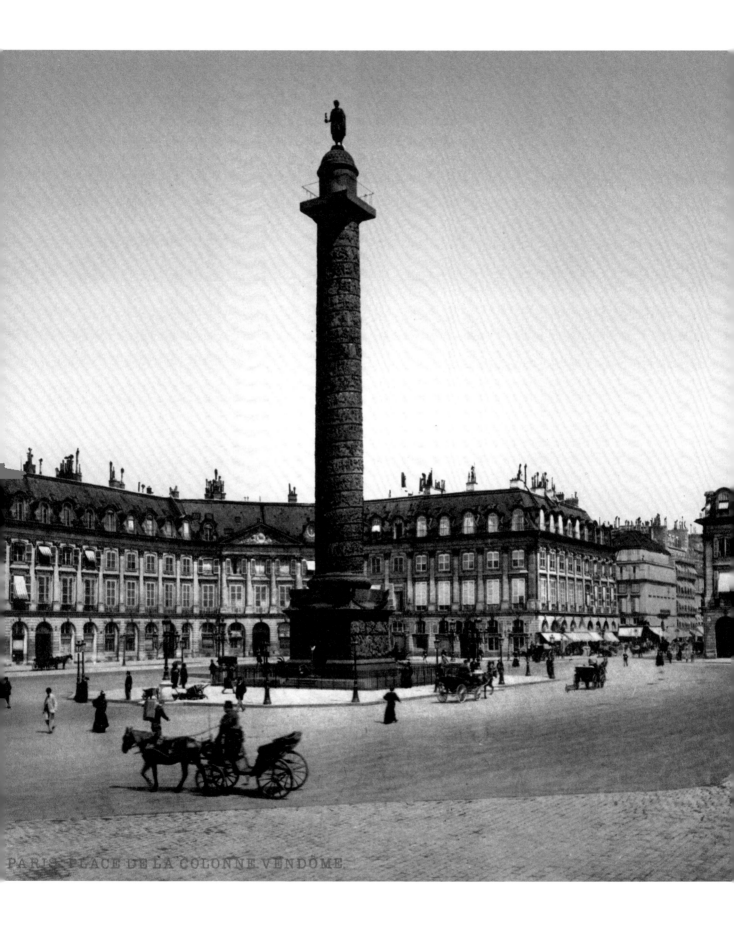

PARIS PLACE DE LA COLONNE VENDÔME.

Reisen als Lebenszustand

Das Reisen durch Europa als fortgesetzter Zustand der Heimatlosigkeit und des Bindungslosen begann für Henry James schon im Alter von sechs Monaten. »Aunt Kate«, die Schwester der Mutter, war, abgesehen von wenigen Ehejahren, stete Begleiterin der damals noch vierköpfigen Familie. Sie war Bezugsperson und Vorbild vieler »Tanten« in Henry James' Werk, nicht nur für Aunt Penniman in *Washington Square* oder die Erzieherin in *The Turn of the Screw*. Die geläufige Erklärung für die zahlreichen Reisen und langjährigen Aufenthalte der Familie in Europa war das raue nordamerikanische Klima, die die Flucht vor sich selbst verheimlichte. Getrieben von depressiven Schüben und Nutzlosigkeitsgefühlen dämpfte Henry James' Vater seine Unruhe mit Swedenborgs Schriften und durch die vorbeirauschenden Eindrücke des Unterwegsseins. Außerdem wollte er, dass seine Söhne Deutsch und Französisch lernen, und zwar unter kultiviertem, also europäischem Einfluss. Sie sollten nicht auf den Straßen New Yorks aufwachsen.

Später, das muss dem ambitionierten Vater als Triumph seiner Erziehung vorgekommen sein, wird der Sohn Henry die Säule auf dem Pariser Place Vendôme zum ersten Bild seiner frühkindlichen Erinnerung stilisieren. Es sollte nach dem Willen des Vaters eine freie, an Eindrücken reiche Erziehung sein. Eine beengte, freudlose Kindheit, wie er sie selbst erlitten hatte, wollte er seinen Kindern ersparen. Er wollte es besser machen. Er wollte nicht so pedantisch, rigide und so puritanisch sein, wie es sein eigener Vater gewesen war. Sein Sohn Henry wird später sagen, er sei umgeben von unterschiedlichen Religionen, aber ohne eigene Nähe zur Religion aufgewachsen.

Davon überzeugt, dass eine europäische Erziehung feinsinniger und das Leben in Europa die Verheißung sei, stach die Familie im Sommer 1855 mit der »S. S. Atlantic« ein weiteres Mal in See und erreichte keine

Die Vendôme-Säule in Paris. Aufnahme um 1870.

Henry James 1899 auf den Stufen der Villa Borghese in Rom. Aufnahme von Giuseppe Primoli.

Henry James (stehend links) mit Catherine Walsh (Aunt Kate, vorn sitzend im schwarzen Kleid), der Cousine Helen Perkins (links im weißen Kleid sitzend) und weiteren Personen. Ort und Datum der Aufnahme sind nicht bekannt.

zehn Tage später Liverpool. Ein ruheloses Leben zwischen London, Genf, Paris und Boulogne-sur-Mer begann. Ob Privatschule, Privatlehrer oder die Unterbringung der beiden jüngsten Söhne Wilky und Bob in einem Schweizer Internat: Allein die Organisation der Erziehung muss die ganze Energie des Vaters gekostet haben. Dazu kamen die belastenden Sorgen über eine schwere Typhuserkrankung Henrys. Die zwei Krankheitsmonate in Europa wird Henry später als das Ende seiner Kindheit bezeichnen.

Wie oft die Kinder die Schule gewechselt haben, vergaßen die Biografen zu zählen. Welche geistige und emotionale Elastizität der permanente Szenen- und Sprachenwechsel von allen Beteiligten verlangte, das kann man indirekt an ihren komplizierten Lebenswegen ablesen.

Die Nachricht, dass ein Teil des ererbten Vermögens, insbesondere die Eisenbahn-Aktien, während der ersten Weltwirtschaftskrise 1857 ihren Wert verloren hatten und sich das Vermögen der Familie James somit erheblich reduzierte, erreichte sie in Europa. Der Vater beschloss im Sommer 1858 das europäische Abenteuer erst einmal zu beenden und nach Amerika zurückzukehren, allerdings nicht nach New York, sondern im idyllischen und preiswerteren Newport in Rhode Island Wohnsitz zu nehmen. Man genoss es, nach dem Leben in Pensionen und Palästen fremder Städte nun in der Natur zu sein, Boot zu fahren, zu reiten und zu angeln. Die Ruhe war jedoch erneut nur von kurzer Dauer. Ein gutes Jahr später, im Oktober 1859, brach der Clan schon wieder nach Europa auf.

Henry, das stille Kind, war William an Energie und Kontaktfreude unterlegen. Henry zog sich zurück und war am meisten bei sich selbst, wenn er alleine sein und lesen konnte. Glücklicherweise war das Lesen im Hause James uneingeschränkt erlaubt: Die Lektüre reichte von den Gespenstergeschichten Edgar Allan Poes bis zu Charles Dickens' *David Copperfield*, dem 1850 erschienen epochalen Roman. Da Henry James schon als Kind über ein ungewöhnlich gutes Gedächtnis verfügte und seine Umgebung mit seiner präzisen Beobachtungsgabe verblüffte, wird er das von Dickens beschriebene London bei ihrem zweiten Europaaufenthalt, als er gemeinsam mit William – beide bekleidet mit schwarzem Hut und schwarzen Handschuhen – durch das von Kohlenstaub verdüsterte London zog, wiedererkannt haben.

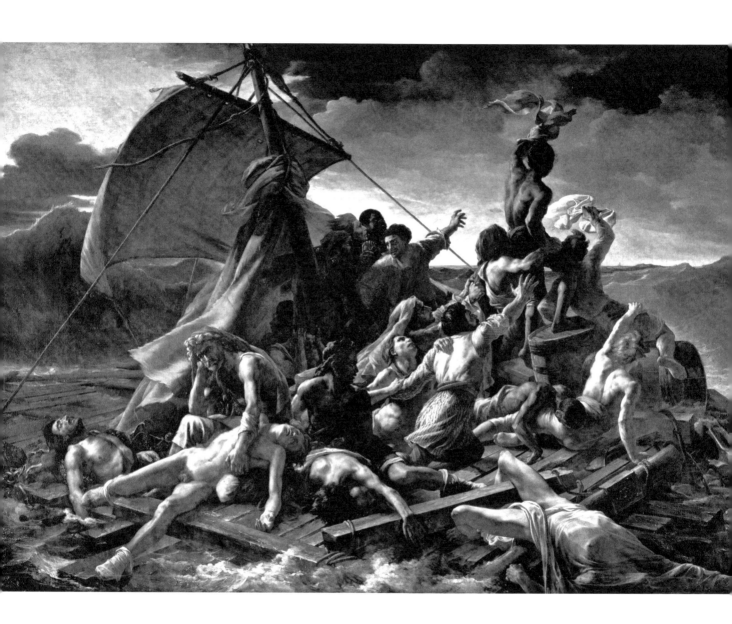

Terror des Interesses

Anders als David Copperfield spielten die Geschwister James keine Streiche, sie schauten sich wie die Erwachsenen die neuesten Kunstwerke an, so auch die nach Heiligkeit strebenden Gemälde der Präraffaeliten. Da hatte Henry seinen ersten, durch eine Bildbetrachtung ausgelösten Schock schon hinter sich. Théodore Géricaults *Medusa*, das aufsehenerregende, zwischen 1818 und 1819 entstandene riesige Gemälde eines mit Schiffbrüchigen überladenen Floßes, hatte bei einem Besuch im Louvre in Henry den »Terror des Interesses« ausgelöst. Die erbarmungslose Darstellung menschlichen Leidens war die erste durchschlagende künstlerische Erschütterung im Leben des jungen Henry James. Man kann sich vorstellen, wie der Junge, von der Malerei fasziniert, in heroischer Einsamkeit im Louvre saß und versuchte, zum Beispiel Michelangelos wuchtig gewundene Männerkörper zu kopieren. Ein leidenschaftlicher Kunstbetrachter wurde er nicht. Bilder, sagte er, machten ihn verrückt und melancholisch, außer Michelangelo, der war ja selbst »verrückt«. Das hinderte ihn nicht, über Malerei zu schreiben und sich mit Malern zu befreunden. Sein neunseitiger Text in *Harper's New Monthly Magazine* vom Oktober 1887 über den dreizehn Jahre jüngeren amerikanischen Maler John Singer Sargent war für Sargent der Türöffner in die amerikanische Gesellschaft. Henry James war zu dieser Zeit bereits ein Autor von Renommee, seine großen Romane *The Bostonians* und *The Princess Casamassima* waren als Fortsetzung in Zeitschriften und dann in Buchform in England und in Amerika erschienen.

Bis es John Singer Sargent gelang, seinen Freund Henry James so zu malen, dass beide einverstanden waren, dauerte es viele Jahre. Henry James ist auf Sargents Porträt knapp siebzig Jahre alt, ein seriöser Mann mit gestreiftem Anzug, Weste, Uhrkette, weißem Hemd, Kläppchenkragen und Fliege. James trug fast immer eine Fliege, auf jeder Fotografie, auf jeder Zeichnung, auf jedem Bild. Er ist der Fra-

Das Floß der Medusa von Théodore Géricault.

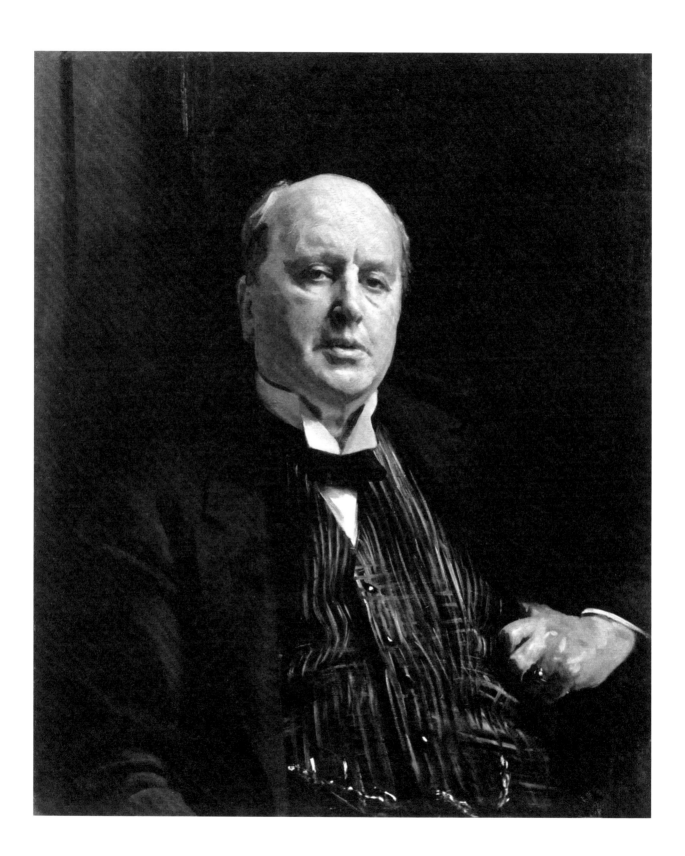

gende, schaut leicht nach oben, sein Mund ist geöffnet, als hätte er gerade etwas gesagt, die Stirn ist über der Nase zu einer tiefen Falte zusammengezogen. James ist der seriöse, aufmerksame Herr. Wie Sargent seinen Charakter im Bild zu erfassen suchte, so versuchte James in seinen Büchern das Wesen des Menschen auf eine »ungeschönte« Art und Weise zu ergründen.

Henry James 1912. Ölgemälde von John Singer Sargent.

About 16-17 yrs old. 1859-60.

Erste Schritte

Henry James war 1863 zwanzig Jahre alt und veröffentlichte seit drei Jahren kurze Geschichten in kleinen Zeitschriften wie der *Continental Monthly*, konnte sich aber noch nicht von seinen großen Vorbildern George Sand und Honoré de Balzac lösen. Dem Realisten Balzac widmete James einen umfassenden literaturkritischen Essay. »Was Balzac erfindet«, notierte er, »ist so real für ihn, wie die Dinge, die er kennt.« Der junge James selbst schrieb wie ein Verrückter melodramatische Plots, doch das war alles angelesen, denn Erfahrung in Liebesdingen fehlte ihm. 1863 erhielt er sein erstes selbstverdientes Geld (zwölf Dollar), war aber vor allem einsam, »Arm in Arm mit Shakespeare«, wie William Thackeray spottete, der überhaupt fand, dass Henry James nichts weiter sei, als ein »Snob«.

Aber nur snobby war James keineswegs. 1866 gelang dem Dreiundzwanzigjährigen die Erzählung *A Landscape Painter*, ein Text von bemerkenswerter Klugheit. Der vermögende Mr. Locksley löst seine Verlobung, um vor der Welt versteckt Gedichte zu schreiben, zu malen und den Schein des Lebens zu durchdringen. Ein Motiv, das Henry James' eigenem Leben entsprach. Locksley führt mit Miss Blunt, der Tochter des Kapitäns, bei dem er sich einquartiert hat, seltsame Gespräche. Miss Blunt rät Locksley: »Heiraten Sie eine reiche Frau.« Als dieser den Kopf schüttelt, sagt sie: »Ich habe vor, den erstbesten Mann zu heiraten, der um mich anhält, […] selbst wenn er arm, hässlich und dumm ist.« »Dann bin ich ihr Mann«, antwortet Locksley. Sie heiraten tatsächlich. Locksley wird schwer krank, seine Frau kann nicht widerstehen, sein Tagebuch zu lesen und entdeckt, was sie bereits ahnte. Sie hatte keinen armen Künstler, sondern einen vermögenden Mann geheiratet. Das Tagebuch zu lesen, sagt Locksley, sei »die Tat einer hinterhältigen Frau«. »Einer hinterhältigen Frau?«, fragt sie und fährt fort: »Nein, nur einer Frau. Ich bin eine Frau, Sir. Kommen Sie, seien *Sie* ein Mann!«

Henry James, Jr. im Alter von 16 oder 17 Jahren. Aufgenommen in Newport.

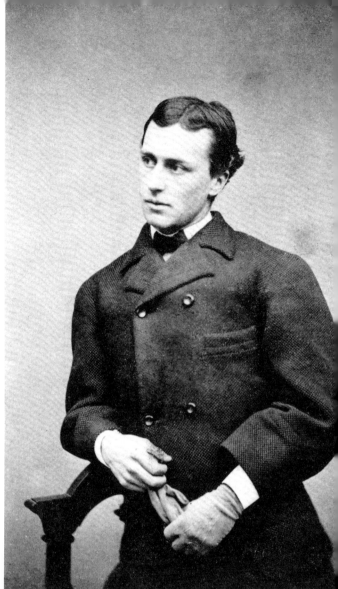

Henry James kannte, bewunderte und beschrieb selbstbewusste, schlagfertige und überlegene junge Frauen, wie beispielsweise Miss Blunt. Außer auf seine fünf Jahre jüngere Schwester Alice treffen diese Eigenschaften auch auf seine Cousine Mary (Minny) Temple zu. »Ah«, schrieb James über das Jahr 1865, in dem er Minny häufig sah und in dem der Bürgerkrieg endete, in sein Notizbuch, »epochale Frühlingswochen.« Während William zu einer zoologischen Amazonas-Expedition aufbrach, verehrte Henry die zwanzigjährige Minny, die nicht nur ein hübsches Gesicht hatte, sondern eine »wunderbar irdische intelligente Gegenwärtigkeit« besaß. Fünfzig Jahre später hielt Henry James in seinen Memoiren fest: »Henry adored Minny.« Er nennt sie abwechselnd einen »Engel« oder ein »menschliches Lebewesen« und erinnert sich an sie als schnell und gradlinig, eine noble Kämpferin.

Doch er war nicht der einzige, der Minny verehrte. Sie war umgeben von »echten« Männern. Henry James war nur der schüchterne Außenseiter, der sich vor den Frauen fürchtete und sie gleichzeitig bewunderte. An William schrieb er, dass alle glauben, er sei in Minny verliebt. »Das bin ich nicht«, fährt er fort, »aber ich genieße es, ihr Freude zu bereiten.« 1867 entsteht die um Minny kreisende Erzählung *Poor Richard*. Drei Männer, ein Major, ein Captain und der Zivilist Richard Clare, umschwärmen die junge Heldin Gertrude. Der Text erschien in drei Folgen im *Atlantic Monthly*. 1869 wird er Minny vor seiner Europareise einen Abschiedsbesuch abstatten und nicht ahnen, dass es ein Abschied für immer sein wird. Cousin und Cousine verabreden sich für das kommende Jahr in Rom. Dann bricht Henry nach Europa auf, einen Brief des Vaters, der sein Leben für ein Jahr finanzieren wird, in der Tasche.

Indem er nach Europa flieht, versucht Henry James, sich von den emotionalen familiären Bindungen zu lösen. Von der Mutter, den Ideen des Vaters, den virulenten Kämpfen mit seinem Bruder. Die Eltern hatten diese Kämpfe angestachelt, weil sie Zwillinge aus ihnen machen und die Brüder gleich behandeln wollten. Dabei übersahen sie, dass William und James zwei total unterschiedliche Charaktere waren. An der Oberfläche herrschte Liebe, Zuneigung und intellektueller Respekt zwischen den Brüdern, das war der schönere Teil. Das dynamische Verhältnis zwischen Gut und Böse war Ansporn für beide. In ihren Briefen nennen sie sich: »Dearest William« und »Dearest Henry«; unterschreiben mit »your loving W. J.« oder dem schönen: »Ever your Henry.«

Tizians *Mann mit dem Handschuh*, dessen Gestus James auf dem rechten Foto imitiert.

Henry James zur Zeit des Amerikanischen Bürgerkriegs um 1864.

Der Trafalgar Square, London, zwischen 1890 und 1900.

William spürte Henrys erotisch unterlegte Zuneigung und die über-
große Liebe seiner Schwester Alice und fürchtete sich vor der dop-
pelten geschwisterlichen Gefühlsüberladung. Um dieser familiären
Verwicklung zu entkommen, heiratete er 1878 eine Frau, die nichts
mit seiner Familie zu tun hatte. Im März 1910, fünf Monate vor Wil-
liams Tod, schrieb der Autor und ewige »kleine Bruder« an den nicht
minder berühmten Wissenschaftler: »I am your poor clinging old
Brother always Henry James.« Den Tod des älteren Bruders wird
Henry als eine »Verstümmelung« seiner selbst empfinden, noch ein
Jahr in Amerika bleiben und nach seiner Rückkehr nach England
»einsam« mit der Niederschrift seiner Autobiographie *A Small Boy
and Others* (1913) und *Notes of a Son and Brother* (1914) beginnen und
sich ausschließlich auf seine eigene Vergangenheit konzentrieren.

Henry James' Leben als anerkannter Autor startete 1875 mit dem
Druck seines ersten Erzählungsbandes *A Passionate Pilgrim, and
Other Tales*. Nervös saß er im Zimmer seiner bescheidenen Lon-
doner Unterkunft und zählte seine Einkünfte. Geld war ihm sehr
wichtig, das Geldverdienen schwer. Auch als bekannter Romancier
gelang ihm das nur in bescheidenem Maß. Finanziell erfolgreich war
1878 die Erzählung *Daisy Miller* mit 30 000 verkauften Exemplaren.
Dies sollte sich erst zwanzig Jahre später mit der Geistergeschichte
The Turn of the Screw wiederholen. Auch des Geldes wegen hoffte er
früh auf eine Karriere als Theaterautor, schon als Kind hatte er kleine
Dramen geschrieben und sich in die Rolle Shakespeares geträumt.

Nichts war einfach, keine Hoffnung erfüllte sich, seit er am 27. Februar
1869 in Liverpool gelandet war und seit aus dem Amerikaner der
»English Harry« wurde. Er war überwältigt von London und von den
Verlassenheitsgefühlen, unter denen er litt. Er lernte Leslie Stephen
kennen, Virginia Woolfs Vater, hörte John Ruskins Vorlesungen über
griechische Mythen, besuchte das Studio des Präraffeliten Dante
Gabriel Rossetti, schlenderte durch die Craven Street, Schauplatz
von Dickens' *Christmas Carols*, fuhr mit der neuen Underground,
aß zu viel, und besonders viel Eiscreme, wurde dicklich, langweilte
sich, schrieb außer langen Briefen nach Hause nichts und lernte die
Schriftstellerin George Eliot, diesen pferdegesichtigen Blaustrumpf
kennen, in die er sich verliebte. Er berichtete Minny alles über die
neue Bekanntschaft, weil er wusste, dass Minny Eliots Bücher liebte,
und bat die Eltern, länger in England bleiben zu dürfen. Er ignorierte
die Briefe, in denen Mary James ihren »darling boy« anflehte, doch
endlich zu heiraten. Minny war seine Cousine und kam deshalb nicht

Mary Temple, genannt Minny, mit kurzen
Haaren. Aufnahme um 1861. Minny war
Vorbild für die Figur Milly Theale in *The
Wings of the Dove.*

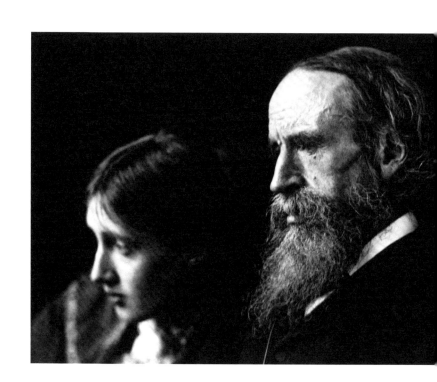

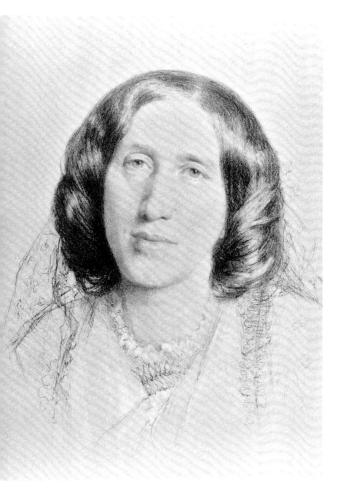

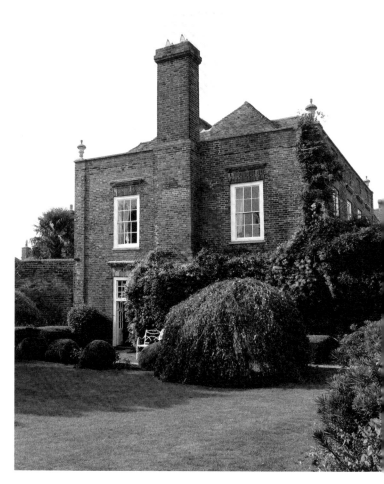

in Frage. Minny wollte ihm Geld schicken, aber es ging ihr schlecht, sie hustete und war schlaflos. Am 9. März 1870 starb sie, und Henry litt und schrieb, dass ein Großteil von ihm mit ihr ins Grab gesunken sei. »Gerade wenn mein Leben beginnt, endet das ihre.« 1902 wird er Minny Temple mit der Hauptfigur seines Romans *The Wings of the Dove* ein Denkmal setzen.

Seine Wohnung in der Bolton Street 3 war ein finsteres Loch, lag aber in der Nähe des Piccadilly Circus und des exklusiven Athenaeum Clubs. Dass er dort 1877 Mitglied wurde und auch 1878 im Reform Club, war sein Glück. Plötzlich saß er in bequemen Sesseln, war umgeben von höflichen Dienern, von einer großen Bibliothek, aktuellen Magazinen und hielt sich im selben Raum mit den Mächtigen Londons, mit Lords, Philosophen und Bischöfen auf. Stolz schrieb er William, dass Engländer auf eine Mitgliedschaft im Athenaeum sechzehn und mehr Jahre warten mussten. Der exklusive Club wurde zu seinem »second home«. 1886 zog er nach Kensington in den vierten Stock von De Vere Gardens 34 am südlichen Rand des Hyde Parks. »Ich werde jetzt«, notierte er, wie »ein Bourgeois leben, mit einem dicken, fetten Sofa«. Er stellte ein Ehepaar ein und musste sich »um nichts kümmern«, kleidete sich sorgfältig, dunkle Jacketts und helle Hosen für die Reise und Ausflüge aufs Land, dunkle Anzüge für Einladungen. Während der Arbeit trug er weiße Hemden. Doch das städtische Leben strengte ihn an, er suchte ein ländliches Domizil zum Atmen und Radfahren. 1896 fand er im mittelalterlichen Städtchen Rye an der Kanalküste von Sussex das 1723 von einem Weinhändler gebaute, am obersten Ende der West Street gelegene dreigeschossige Lamb House mit Terrasse und einem großen, von einer Mauer umschlossenen Garten. Er genoss den Blick »in ein Königreich auf Erden« und fragte seinen Bruder William, ob er es kaufen könne. William hatte vom Vater die Verwaltung der James'schen Finanzen übernommen. William gab grünes Licht.

Abgesehen von seinen Reisen verbrachte Henry nun die meisten Monate des Jahres im Lamb House, vielleicht die glücklichste, vom Zauber des Neuen erfüllte Zeit. In seinen beiden Gästezimmern empfing er junge Männer und die Mitglieder seiner Familie. Lamb House wurde sein erholsames Paradies; nachts, beim Briefeschreiben, beobachtete er die Wanderung des Mondes, mit seinem Foxterrier neben seinen Füßen, morgens schrieb er im Gartenhaus, im Winter im »Grünen Zimmer« mit dem Blick auf Winchelsea Beach. Er liebte seine zurückgezogene Arbeit, sorgte sich um die Gesundheit

Die englische Schriftstellerin Virginia Woolf (1882–1941) mit ihrem Vater, dem Autor und Kritiker Leslie Stephen (1832–1904). Foto von 1902.

Die Schriftstellerin George Eliot (1819–1880). Kreidezeichnung aus dem Jahr 1865 von Frederic William Burton.

Lamb House, vom Garten aus gesehen.

des herzkranken Bruders William, verdiente nicht genug und fand die Welt draußen zunehmend brutal. Wenn er in den Spiegel blickte, sah er, zum ersten Mal nach siebenunddreißig Jahren, einen Mann ohne Bart und mit sehr hellen Augen. »Nur Lamb House ist mild und rein; nur Lamb House ist wahr«, schrieb er an die amerikanische Freundin Grace Norton. Er berichtete ihr auch, dass er zu all den jungen Männern, die ihn in Lamb House besuchten, Männern wie Percy Lubbock oder Hugh Walpole, ein unschuldiges onkelhaftes Verhältnis habe.

Henry James mit seiner Schwägerin
Alice nach dem Tod des Bruders William.
Aufgenommen 1911 in Cambridge,
Massachusetts.

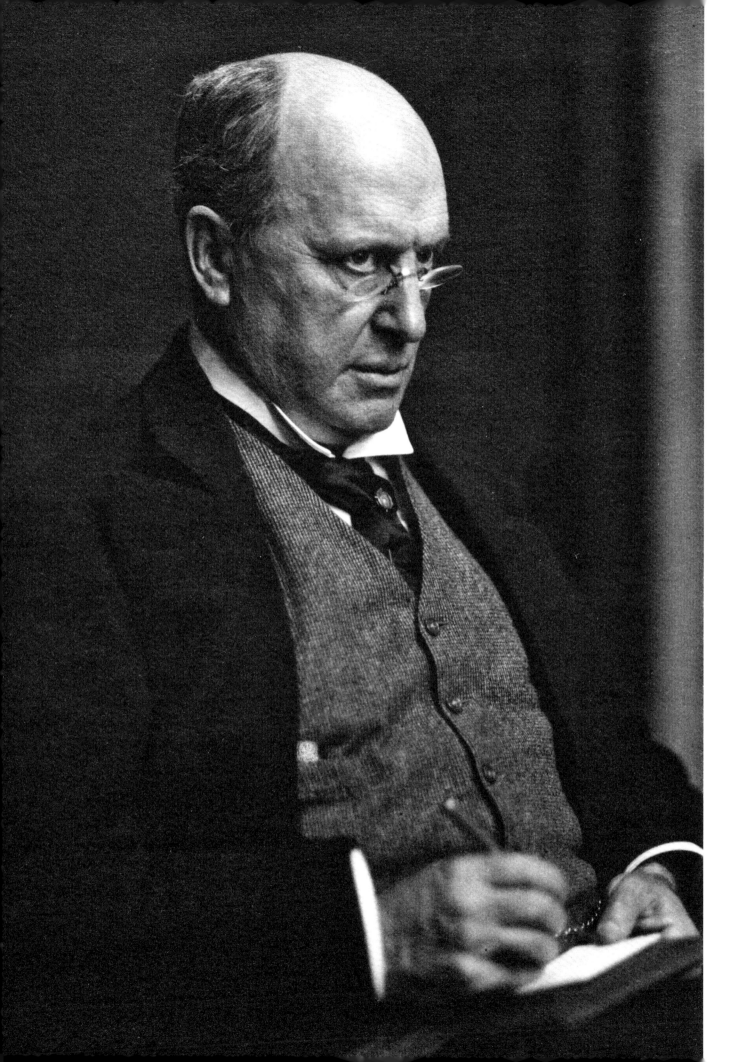

Der moderne Erzähler

Henry James liebt es, sein Personal in Diskussionen über Sinnfragen zu verwickeln, überhaupt neigt er dazu, Figuren aus den Situationen zu entwickeln und nicht umgekehrt. Als reflektierter Autor vermeidet er eindeutige Antworten. Henry James ist der moderne Erzähler der Umwege und der Dialoge. Das Wichtigste sei, schreibt er am 2. Februar 1889, »nicht unruhig und nervös zu werden; vor allen Dingen zu *denken* – so wenig mir das im allgemeinen auch wirklich gelingt! – und in die vorgestellten Verhältnisse wieder *hinzukommen*, […] das Bild blüht wieder auf, sobald ich es genau und fest ansehe«. Oft beginnen die Texte mit einem lockenden »Erinnern Sie sich noch?« Die Tür zur Welt steht offen, einer Welt, die er der Wirklichkeit abgeschaut hat, zusammengesetzt aus Dialogfetzen beim Abendessen oder den Gesprächen mit Freunden entnommen, irgendwann notiert und dann raffiniert verarbeitet. Man kann sagen, Henry James ist der Meister der allgemeine Debatten streifenden Dialoge, und zugleich der Meister thematischer Verstecke. Seine Techniken entwickelte er als psychologisch gewitzter Autor auch, um selbst als Individuum unerkannt zu bleiben.

Seit 1878 hatte er sich angewöhnt, kurze Szenen zu skizzieren und Gedanken, Kritikpunkte (»zu selbstgefällig«), Hilferufe (»O Geist von Maupassant, komm mir zu Hilfe«) in seinen *Notebooks* festzuhalten. Er preist seine »szenische Methode« und konzentriert sich, je sicherer er im Formalen wird, auf die psychologischen Hintergründe und Strukturen. Damit ist er als »moderner Autor« seiner Zeit voraus. Aber diese Komplexität mögen die Herausgeber der Zeitschriften nicht. Außerdem werden die Kurzgeschichten zu lang oder aus schmalen Novellen gar dicke Romane. In seinen *Notebooks* klagt er 1887, dass die Herausgeber seine »guten Kurzgeschichten« monate- und jahrelang zurückbehielten, als ob sie sich »ihrer schämten«.

Henry James um 1900.

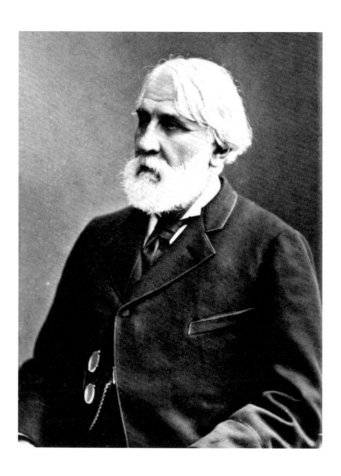

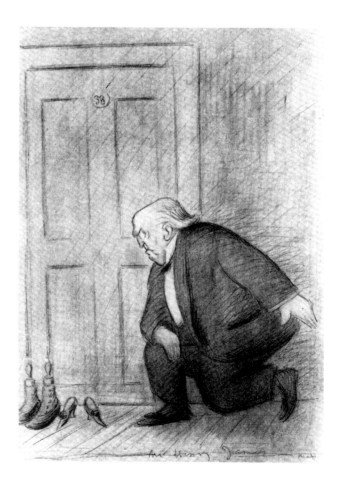

Der russische Schriftsteller Iwan Turgenjew (1818–1883). Foto von Nadar.

Die erste Seite des Manuskripts von *The Europeans*.

Henry James, an der Hotelzimmertür lauschend. Karikatur von Max Beerbohm aus dem Jahr 1904.

Die Leser verlangen Intimitäten, und wenn die Figuren nichts preisgeben, dann soll sie wenigstens der Autor als Privatmann liefern. Sie fragen nicht, wie es diesem schüchternen Mann gelungen ist, diese Menge an subtilen Geschichten, durchdrungen von stiller Gewalt, zu erfinden. Sie wollen nicht wissen, was ihm an Flaubert so gut gefiel, dass er zu dessen Pariser Sonntagssalons pilgerte und seine Romane rezensierte, obwohl Flaubert zu sehr Franzose war, um jemals ein Wort von James zur Kenntnis zu nehmen. Sie möchten nicht ergründen, woher seine Abneigung gegen Paris und seine Zuneigung für den sexuell freizügigen und hemmungslosen Émile Zola kam. Sie interessieren sich nicht für sein verehrungsvolles Verhältnis zu Turgenjew, der für James der größte lebende Schriftsteller überhaupt ist. Sie wollen nicht erfahren, wie ein Schriftsteller des späten 19. Jahrhunderts ein derart subtiles und psychologisch ausgefeiltes Verständnis für die Verbindung zwischen Mann und Frau haben konnte. Es interessiert sie nicht, wie es dem Autodidakten, der knapp vierzig Jahre älter als Virginia Woolf ist, gelingen konnte, den *stream of consciousness*, die Bewegung der inneren Seelenlandschaft und der imaginären Wirklichkeit, vorwegzunehmen und das indirekte Erzählen zur Kunstform zu erklären, geschweige denn, welche Rolle dabei sein Bruder William gespielt haben könnte.

Er, das »Chamäleon«, blieb im Versteck. Henry war vierzig Jahre alt, sehnte sich nicht nach einer Familie, sondern nach einem eigenen Haus, war immens fleißig und allein. Seine Eltern waren gestorben. Zuerst hatte sein jüngerer Bruder Bob im Bett der verstorbenen Mutter gelegen und nächtelang mit dem Vater gesprochen, nach dem Tod des Vaters am 18. Dezember 1882 war Henry nach Hause gekommen und hatte sich ins Bett des Vaters gelegt und sich zusammen mit William um den Nachlass von 95 000 Dollar gekümmert, bestehend aus Haus- und Landbesitz in Syracuse und New York sowie aus Bahnaktien. Der Nachlass musste unter den drei Brüdern William, Henry, Bob und ihrer Schwester Alice aufgeteilt werden. Wilky hatte sein Erbe schon erhalten.

Mit dem Vater war auch Henrys »Bankier« gestorben. Henry James, Sr. hatte über die Verträge seiner Verleger, des Engländers Frederick Macmillan und des Amerikaners James Osgood, sowie seiner Agenten Alexander Watt und Wolcott Balestier gewacht. Da Henry James' Erzählungen und Romane vorab in Fortsetzungen veröffentlicht wurden und das entweder gleichzeitig oder zeitversetzt in Amerika und in England geschah, und da sie in so verschiedenen Magazinen wie

H. James jr. 3 Bolton St. W.
Mar. 7th 1178.

———

——— A young Englishman, travelling in
Italy twenty years ago, meets, in some
old town — Perugia, Sienna, Ravenna —
two ladies, a mother and daughter, with
whom he has some momentary relation.
The mother a quiet, delicate, interesting,
touching, high bred woman — the portrait
of a perfect lady, of the old English school
with a true oldness in the picture:
the daughter a beautiful, picturesque,
high=tempered girl; generous, ardent, even
tender, but with a good deal of coquetry
and a certain amount of hardness.
As the incident which constitutes the

The Atlantic Monthly, The Nation, Scribner's Magazine, Macmillan's Magazine oder Harper's New Monthly Magazine erschienen, musste ein hoher Verwaltungsaufwand betrieben werden.

Im Roman The Aspern Papers entwickelte Henry James 1888 eine ganz eigene Wunsch- und Schreckensvorstellung seines eigenen Nachruhms. Seine Quelle war eine wahre Begebenheit, die sich zwischen einem Bostoner Kunstkritiker und Lord Byrons ehemaliger Mätresse zugetragen hatte. James verwandelt Byron in die Figur des »göttlichen Dichters« Jeffrey Aspern und Byrons Mätresse in eine uralte, geheimnisumwitterte Frau, der er etwas Hexenhaftes verleiht. Der gereifte Autor inszeniert in einem venezianischen Palast eine Versteckkomödie zwischen dem Erzähler und zwei Frauen und entfacht lustvoll ein Vexierspiel zwischen Leben und Kunst. Denn längst beherrscht Henry den britischen Humor, und so persifliert er in den ironisch-gespensterhaften Aspern Papers den Kult seiner Zeitgenossen um die toten Dichter Byron, Shelley und Puschkin. Zudem macht er seiner eigenen, fast schon paranoiden Angst vor der Neugierde der Leser an seinem Privatleben Luft. Der Gedanke, dass Nachkommen die Nase in Details seines Lebens stecken könnten, war ihm verhasst. Doch alle Wünsche nach Diskretion waren vergebens. Henry James hatte einfach zu oft mit den Eltern, dem Bruder, der Schwester und mit Freunden zwischen Europa und Amerika hin und her korrespondiert, zwischen der Alten Welt, der er sich zugehörig fühlte und der fremden Neuen Welt. Er hatte Notebooks verfasst, die sein Neffe, Sohn von William James, der ebenfalls Henry (Harry) hieß, nach seinem Tod verwahrte und zusammen mit dem Fotomaterial der Houghton Library in Harvard überließ. Auch Alice James hatte Tagebuch geführt, und William James war ein aktiver Briefschreiber. Henry James konnte sich auf Dauer nicht vor der Neugier schützen. Sein Chefbiograph Leon Edel, der sich den Zugang zu allen Unterlagen gesichert und damit alle anderen Projekte blockiert hatte, veröffentlichte zwischen 1953 und 1972 eine fünfbändige Biographie über Henry James. Fred Kaplan ergänzte das Werk Edels 1992 mit seinem Buch Henry James. The Imagination of Genius.

Erster Eintrag in Henry James' erstem Notebook (7. November 1878–11. März 1888): »A young Englishman travelling in Italy twenty years ago, meets in some old town – Perugia, Siena, Ravenna – two ladies, a mother and daughter, with whom he has some momentary relation: the mother a quiet, delicate, interesting, touching, high bred woman – the portrait of a perfect lady, of the old English school, with a tone of sadness in the picture; the daughter a beautiful, picturesque high tempered girl; generous, ardent, even tender, but with a good deal of coquetry and a certain amount of hardness.«

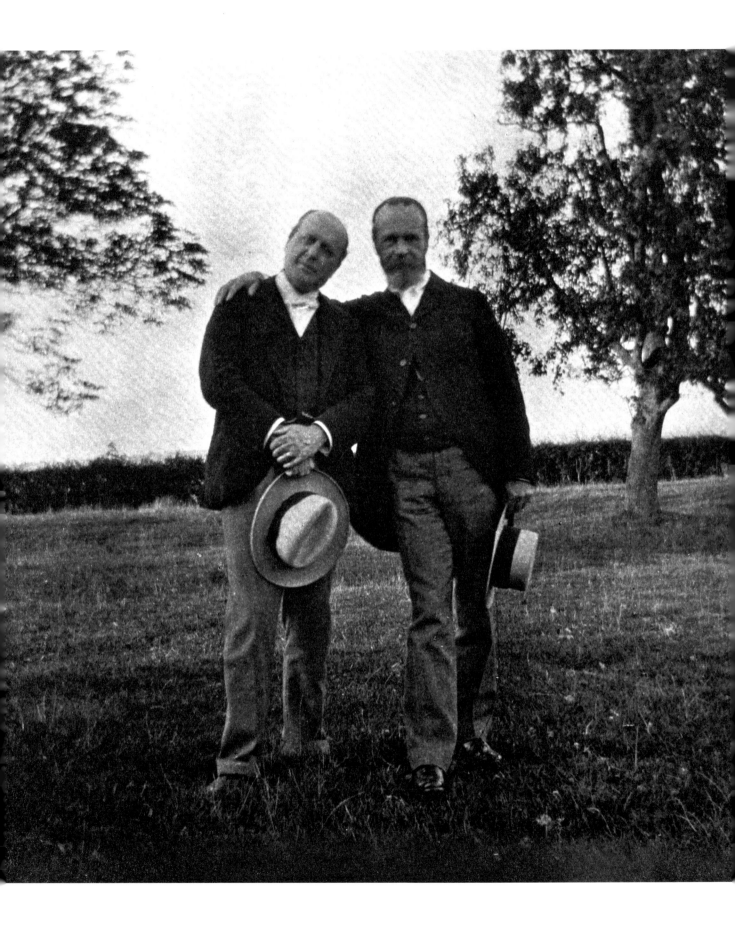

Das Ich und das Selbst

Im seinem tausendseitigen wissenschaftlichen Hauptwerk *The Principles of Psychology* beschäftigt sich William James intensiv mit der Physiologie des Gehirns und entwickelt die These vom »Bewusstseinsstrom«, die Quelle für Henry James' Technik des indirekten Erzählens. Berühmt wurde William James zudem für die Herausarbeitung der Differenz zwischen »I« und »Me«, dem »I« als Subjekt und dem über sich reflektierenden »Me«, dem Ich als Objekt seiner selbst. Aus dem Zusammenwirken beider, dem »I« und dem »Me«, entwickelt sich das »Selbst«.

Dieses theoretische Konstrukt seines Bruders übertrug Henry James auf seine Figuren. Die grundlegende Vorstellung, dass sich aus Handlungen Denkprozesse entwickeln und nicht umgekehrt, ging als der gegen den europäischen Idealismus gerichtete »Pragmatismus« mit William James als dessen Begründer in die Wissenschaftsgeschichte ein. Brieflich diskutierten die beiden Brüder über diese neuen Erkenntnisse, die Henry in seinen Schriften verarbeitet. Das klingt manchmal fast wie im Lehrbuch. In *The Portrait of a Lady* sagt Madame Merle zu Isabel Archer in einem berühmt gewordenen Zwiegespräch: »Es gibt keinen Mann oder eine Frau ganz für sich allein; jeder von uns besteht aus einem Bündel von Zubehör. Was sollen wir denn unser ›Selbst‹ nennen? Wo fängt es an? Wo hört es auf? Es fließt in alles, das zu uns gehört – und fließt dann von dort wieder zurück. Ich weiß, dass ein großer Teil von mir in meinen Kleidern steckt, die ich aussuche. Ich habe eine große Achtung vor *Dingen*. Das eigene Selbst ist – für andere – unser Ausdruck unseres Selbst; und unser Haus, unsere Möbel, unsere Kleidung, die Bücher, die man liest, die Gesellschaft, die man pflegt – diese Dinge sind alle Ausdruck unserer selbst.« Aus Isabel Archers Antwort ist herauszuhören, dass sie Madame Merle rhetorisch, aber nicht gedanklich unterlegen ist. »Meine Kleider«, widerspricht Isabel, »mögen meinen Schneider ausdrücken, aber sie drücken nicht

Die Brüder Henry und William.
Aufnahme zwischen 1899 und 1901.

68|69

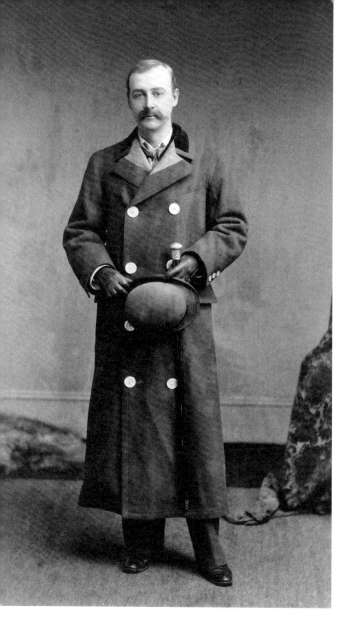

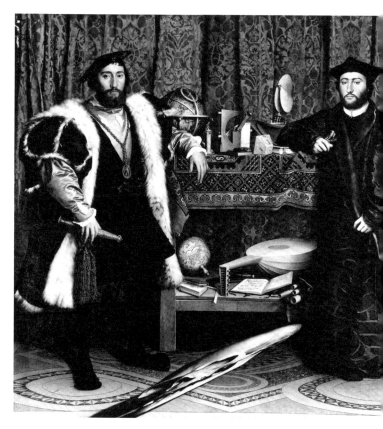

Der Schauspieler Edward Compton, der in
der Uraufführung der Dramatisierung von
The American 1891 die Rolle des Christopher
Newman spielte.

Cover der englischen Erstausgabe von
The American aus dem Jahr 1877.

Die Gesandten von Hans Holbein d. J. aus
dem Jahr 1533. Henry James' Roman von
1903 trägt den gleichen Titel.

mich aus. Vor allem ist es nicht meine Entscheidung, dass ich sie tra-
ge, sie werden mir von der Gesellschaft vorgeschrieben.«

Hier hört man aus jedem Wort den »modernen« Menschen James, den
trainierten Denker, der seine Ideen und Vorstellungen in den Köp-
fen seines Personals entstehen lässt, ihnen einen Körper und Sprache
gibt und ausgefeilte Bewusstseinspanoramen entwirft. Sein Interesse
galt dem Erforschen der Beziehungen zwischen Mensch und Mensch,
Mensch und Ding und gesellschaftlicher Umwelt. »In Wirklichkeit
hören Beziehungen«, schreibt er im Vorwort zu *Roderick Hudson*,
»nirgends auf, und das exquisite Problem des Künstlers ist es auf ewig,
nach seiner eigenen Geometrie immerhin den Kreis zu zeichnen, in
dem sie das *dem Anschein nach* in gelungener Weise tun.« James ist
auch deshalb ein Meister der Moderne, weil er nicht den Erfolg, son-
dern das Scheitern thematisiert und seine Figuren damit konfrontiert.

Henry James beschreibt in seinen gleichzeitig be- und entzaubern-
den Romanen ein säkularisiertes und kapitalisiertes neues Bürger-
tum. Amerikaner überqueren mit ihrem frischen Geld in der Tasche
den Ozean, um sich in der Alten Welt zu bilden und so einen ideellen
Mehrwert zu erwirtschaften. Was aber nicht heißt, dass die Europäer
gut und die Amerikaner reiche Tölpel sind. Im Gegenteil: Isabel Ar-
cher in *The Portrait of a Lady*, Lambert Strether in *The Ambassadors*
und Maggie Verver in *The Golden Bowl* sind den Europäern in ihren
moralischen Ansichten überlegen. James interessiert nicht das Dekor,
er erforscht die dem Menschen immanente »Wüste«. James, der au-
todidaktische Experte, verfeinert mit den Jahren seine Expeditionen
nach »Innen« und später auch seine emotionale Offenheit. In seinen
letzten Romanen *The Golden Bowl*, *The Wings of the Dove* und *The
Ambassadors* wagt sich der distanzierte Diagnostiker zum ersten Mal
an die Beschreibung des Mysteriums körperlicher Liebe.

Um seine erotische Korrespondenz gab es in den 1950er Jahren Streit
zwischen dem Biographen Edel und dem Autor Michael Swan, der
einige der Briefe ohne Erlaubnis des James-Estate in *Harper's Bazaar*
veröffentlicht hatte. Es waren indiskrete Briefe wie jener, den James
1902 an seinen Freund, den jungen Bildhauer Hendrik Andersen
nach dem Tod von Hendriks Bruder geschickt hatte: »Ich will Dich
sehen, mit Dir sprechen, Dich berühren, Dich lange und fest umar-
men, alles tun, dass Du bei mir Ruhe findest und meine tiefe Anteil-
nahme spürst – es quält mich, liebster Junge, und schmerzt mich, für
Dich und für mich selbst.«

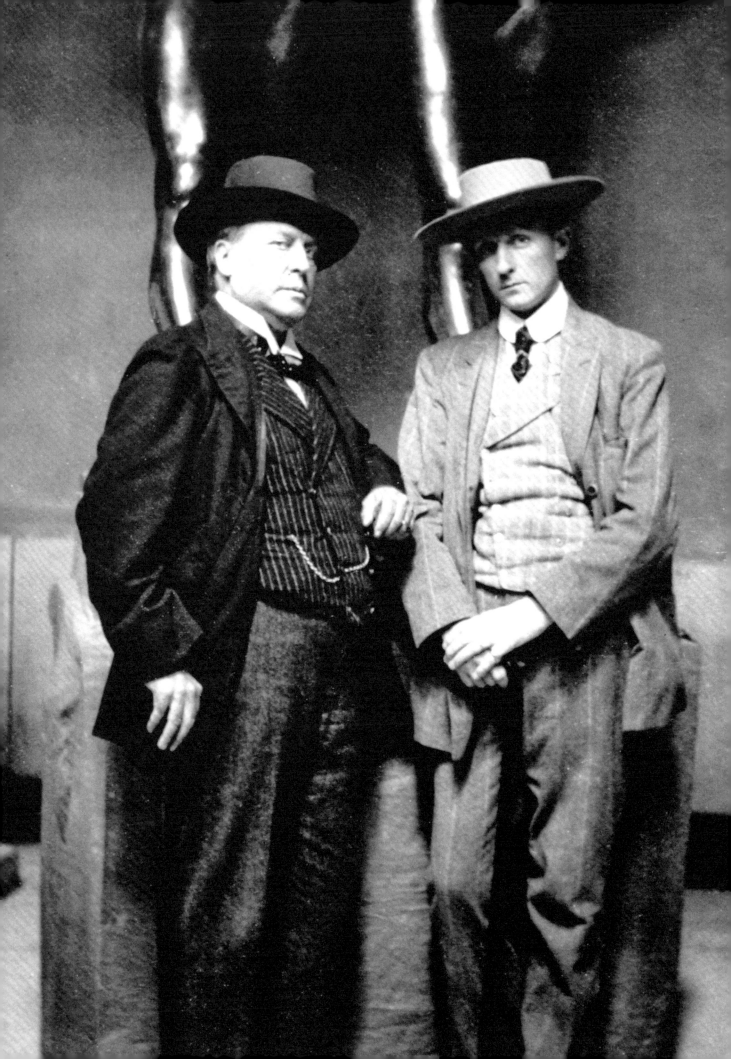

Der androgyne Mensch

Henry James ist der Interpret verfehlter Ehen. Die Ehe ist für ihn eine furchterregende Lebensform, Heirat eine lebensgefährdende Angelegenheit. Er beschreibt dies in der Erzählung *The Diary of a Man of Fifty* (1879): »Es gibt nichts«, notiert der Ich-Erzähler in sein Tagebuch über eine viele Jahre zurückliegende Liebschaft mit der florentinischen Gräfin Bianca Salvi, »was die Analyse mehr befördert, als desillusioniert zu sein. So sieht's nun mal aus.« »Warum«, so lässt Henry James seine Hauptfigur weiter fragen, »habe ich nie geheiratet – warum bin ich nie imstande gewesen, mich um irgendeine Frau so zu bemühen, wie ich mich um jene eine bemüht habe? Ach warum sind die Berge blau, und warum wärmt der Sonnenschein? Glück, unterminiert von abwegigen Mutmaßungen – so ungefähr lautet meine Devise.«

Der scharfe Beobachter James hatte viel Zeit damit verbracht, das Verhalten und die Reaktionen von Liebes- und Ehepaaren auszuspionieren und über die vielen verpassten Gelegenheiten des Lebens traurig und lakonisch nachzudenken. Außerdem hatte er den eigenen Eltern dabei zugesehen, wie sie Ehe und Elternschaft als heilige Mission zelebrierten. Er litt unter den mütterlichen Mahnbriefen zum Thema Heirat, litt unter ihren moralischen Belehrungen, die ihm klar machen wollten, dass es außerhalb der Ehe keine sexuelle Befriedigung geben darf. Henry beruhigte die Mutter. Er sei, schrieb er, sexueller Selbstversorger und der »Engel seines eigenen Hauses«. Das war sein Preis, und diesen Preis war er entschlossen zu zahlen. Wenn er heiraten würde, schrieb er an Mary James, würde er sich, was seine eigenen Überzeugungen beträfe, in Widersprüche verwickeln: »Ich würde vorgeben, nur ein wenig besser über das Leben zu denken, als ich es wirklich tue.« Er versicherte ihr, dass er sein Leben liebe und sich an diese Lebensform gewöhnt habe und dass sie ihn nicht behindere. Er sei, »zufrieden wie es ist«, und füge

Henry James mit Hendrik Andersen in dessen Studio in der Via Passeggiata di Ripetta in Rom. Aufnahme von 1907.

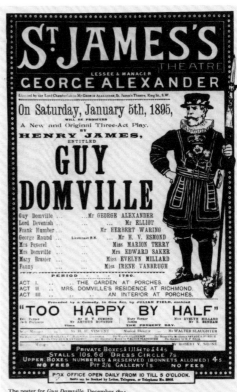

The poster for *Guy Domville*, December 1894.

niemandem Ungerechtigkeiten zu, »am wenigsten sich selbst«. Er sei »Literat bis zum letzten Atemzug« und sein Leben ein »Erfahrungsexperiment«. Von seinen homosexuellen Neigungen hatte er bis zum dreißigsten Lebensjahr selbst höchstens eine Ahnung. Im privaten Kreis sprach er seit den 1880er Jahren darüber. Als er sich in den russisch-deutschen Maler Paul von Joukowsky und viele weitere Männer wie Jonathan Sturges, Morton Fullerton und den Bildhauer Hendrik Andersen verliebte, spielte er das nach außen als Idealisierung männlicher Figuren herunter. Seine bevorzugte, weil erotisch aufgeladene Kulisse war Venedig. Die märchenhafte Schönheit der Stadt und seiner Gondoliere nutzte er als kongenialen Hintergrund für homosexuell grundierte Erzählungen. Oder er setzte die Schönheit hellenistischer Kunst als Gegenbild ein, wie in der Erzählung *The Author of Beltraffio* (1884).

Nun war die Geheimnistuerei um seine Homosexualität weniger Marotte als politische Notwendigkeit, wie das Beispiel von Oscar Wilde zeigt. Wilde und James waren keine Freunde. Im Gegenteil, der junge Wilde war ihm suspekt. Henry James fand, Oscar Wilde sei ein Angeber. Als der Kollege 1885 wegen Homosexualität eingesperrt wurde, interessierte ihn der Fall sehr. Er verachtete Wilde wegen seiner »geschmacklosen Exzesse«, seiner »geistigen und moralischen Verworfenheit« und beneidete ihn glühend wegen seiner großen Erfolge als Theaterautor.

1895, während der Premiere seines Historiendramas *Guy Domville* im Londoner St. James Theatre, verkroch sich Henry James nicht im Pub, sondern ging hinüber ins Haymarket Theatre, um in Wildes Komödie *The Ideal Husband* seine panische Nervosität und das Gefühl, »unter Chloroform« zu stehen, zu verdrängen. Auf dem Weg zurück ins St. James Theatre war er sicher, dass er auf der Bühne, vom Applaus des Publikums getragen, den Erfolg erleben würde, den er sich seit seiner Kindheit erträumte. Aber *Guy Domville* wurde ein Flop, erlebte nur einunddreißig Vorstellungen, brachte wenig Geld ein und wurde zum Albtraum seines Lebens. Das St. James Theatre ersetzte *Guy Domville* durch Oscar Wildes *The Importance of Being Earnest*. Oscar Wilde existierte fortan in Henrys Kopf als sein geschmackloses Alter Ego.

Die Frauen sind in James' Werk den Männern meistens überlegen. Nicht die Frauen heiraten reich, sondern die Männer suchen nach reichen Frauen. Osmond in *The Portrait of a Lady* kalkuliert sein

Der Autor Howard O. Sturgis und der Kolonialbeamte William Haynes Smith auf der Treppe ihres Landhauses Queen's Acre in der Nähe des Windsor-Parks, wo sie regelmäßig ihren Freundeskreis, darunter Henry James, Edith Wharton und den Schriftsteller und Kritiker George Santayana empfingen.

Das Plakat zur Aufführung von Henry James' Drama *Guy Domville* im St. James Theatre in London am 5. Januar 1895.

Das Gebäude des 1824 gegründeten Athenaeum Clubs in London.

Leben und sucht nach einem sozialen und finanziellen Arrange-
ment. Mr. Touchett hat seinem tuberkulosekranken Sohn Ralph, dem
Mann, der Isabels Archers reine Liebe verdient hätte, drei Millionen
Pfund hinterlassen. James, auf der Höhe seiner Erzählkunst, zeigt
sich auch hier als kühler Beobachter von Liebe, Ehe und ambivalen-
ten Erkenntnisprozessen. Isabel wird den Irrtum ihrer Ehe mit dem
dubiosen Florentiner Kunsthändler Osmond einsehen, ihn verlassen
und doch wieder zu ihm zurückkehren. Der Ästhet Osmond for-
muliert das Lebensmotto von Henry James selbst: »Es ist besser, die
Kunst zu verfeinern als eine Leidenschaft.«

Der britische Schriftsteller Hugh Walpole,
der im Lamb House öfter zu Gast war.
Foto um 1910.

Verfeinerung der Kunst

enry James' gesamte Existenz, sein selbstgewähltes Leben in der Alten Welt, war eine Entscheidung für die Kunst. An sehr vielen Abenden im Jahr drückte er die Klinken zu fremden Wohn- oder Esszimmern herunter und beobachtete das Spiel der Gesellschaft in all seinen Nuancen und Absurditäten. Er sah den Menschen an, was sie peinigte oder beflügelte. »Der Mann«, schrieb er in sein *Notebook* nach einem solchen Abend, »hat Angst vor dem Alleinsein – vor seiner eignen Gesellschaft, seiner Person, seiner Verfassung, seinem Charakter, seinem Dasein [...], so dass er sich in Geselligkeit, Tumult und Lärm stürzt.« Oder: »Der junge Mann, der eine ältere Frau heiratet, die neben ihm dann immer jünger wird, während er selbst so alt wird wie *sie*. Als er so alt geworden ist, wie *sie* (bei ihrer Heirat) war, hat sie sich bis auf *sein* damaliges Alter verjüngt. Könnte man das nicht (vielleicht) auf das Bild von Klugheit und Dummheit übertragen?« »Henry James«, sagte Jorge Luis Borges im Gespräch mit Osvaldo Ferrari, »war vor allem Schriftsteller, und zwar einer, den die Situationen interessierten, und die Charaktere nur im Zusammenhang mit den Situationen.« Kunst hat mit Wissen zu tun, mit Wissen um die psychologischen Querverbindungen. James formte sein Personal und passte es den Situationen an.

So scheute er sich auch nicht vor der Beschreibung übersinnlicher Mächte. Er war damit aufgewachsen, kannte die andere Welt von seinem Vater, dem Anhänger Swedenborgs. Niemand aus der Familie fand es lächerlich, dass ihnen der Geist der Mutter Mary James erschien, um zu versichern, dass sie über alle wache und sie behüte. Auch die 1898 erschienene Novelle *The Turn of the Screw*, eine Geistergeschichte, die Benjamin Britten zu einer 1954 in Venedig uraufgeführten Oper inspirierte, kann als eine »Untersuchung über den Zauber des Bösen« verstanden werden, die aus dem Reservoir des Übersinnlichen schöpft. *Die Drehung der Schraube* ist die

Henry James, Howard O. Sturgis und wahrscheinlich der Rechtsanwalt Edward Darley Boit mit seiner Frau Mary Louisa Cushing Boit in Vallombrosa bei Florenz 1907.

THE TURN OF THE SCREW

BY HENRY JAMES

PART FIRST

Erste Seite des Abdrucks von *The Turn of the Screw* in *Colliers Weekly* vom 12. Februar 1898 mit Illustrationen von John La Farge.

Alice James mit Katharine Peabody Loring in Royal Leamington Spa. Aufnahme von 1889/90. Die enge Beziehung der beiden hatte Henry James zur Abfassung von *The Bostonians* (1886) inspiriert.

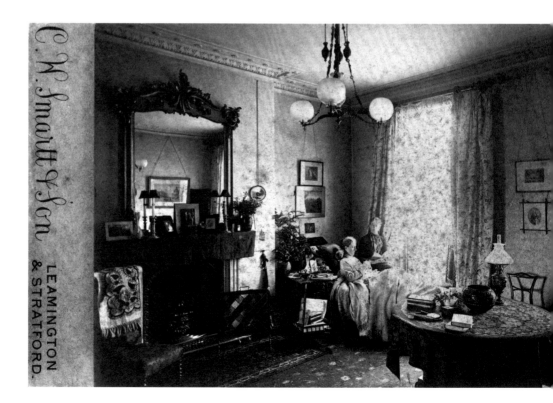

Nightmare-Variante von Henry James' eigenen Kindheitsängsten. Der Plot zitiert die in seinem Leben dominante Geschwisterthematik. Im bösen Knaben Miles skizziert Henry seinen Bruder William. In Flora, Miles kleiner Schwester, sieht der Autor sich selbst, als das »weibliche« und hilflose Gegenüber. Die im James'schen Haushalt anwesende Aunt Kate spiegelt sich in der jungen Erzieherin, sie ist zugleich die Ich-Erzählerin der Novelle. Allein die dunkle Andeutung, dass der kaum zehn Jahre alte »Master Miles« »eine Gefährdung für die anderen« darstelle, führte zu seiner Relegation vom Internat.

Raffiniert verbindet Henry James die Sehnsucht der jungen Erzieherin, verführt zu werden, mit dem plötzlichen Auftauchen der bleichen Schreckensgestalt des ehemaligen Dieners Peter Quint, der in diesem Kontext als Urgestalt eines toten, nunmehr als Geist sein Unwesen treibenden Verführers auftritt. Die junge Frau erstarrt vor Entsetzen, »wie es noch kein Albtraum je in mir ausgelöst hatte«. Sie fürchtet, ihre Phantasien seien »unversehens Wirklichkeit geworden« und will der Sache auf den Grund gehen. Sie glaubt, das Rätsel durch Erkenntnis lösen und den Bann dämonischer Kräfte brechen zu können. Wie gefährlich dieser Glaube ist, zeigt der tödliche Ausgang der Geschichte. Miles, den Fängen des »Teufels« Quint entkommen und aus dessen geheimnisvoller Macht befreit, stirbt mit dem Schrei eines Geschöpfs, »das in einen Abgrund stürzt«, in den Armen der Erzieherin. »Sein kleines Herz hatte, der Macht des Bösen entrissen, aufgehört zu schlagen.« Im Vorwort zur New Yorker Edition seiner Werke spricht Henry James von einer »unermesslichen und unberechenbaren Wunde – von tragischer, doch von erlesenster Mystifikation«. In *The Turn of the Screw* behandelt Henry James die Erbsünde, ausgeführt als Glaube, dass Kinder, wie Robert B. Pippin schreibt, »offenbar bereits ein eigenes, behütetes und beschädigtes Leben« haben. »Und das ist eine Wunde (eine Art geheimes Ego).« Und so lässt sich aus der Konstellation dieser Novelle durchaus die Panik des Autors vor seinen eigenen verschwiegenen sexuellen Begierden herauslesen.

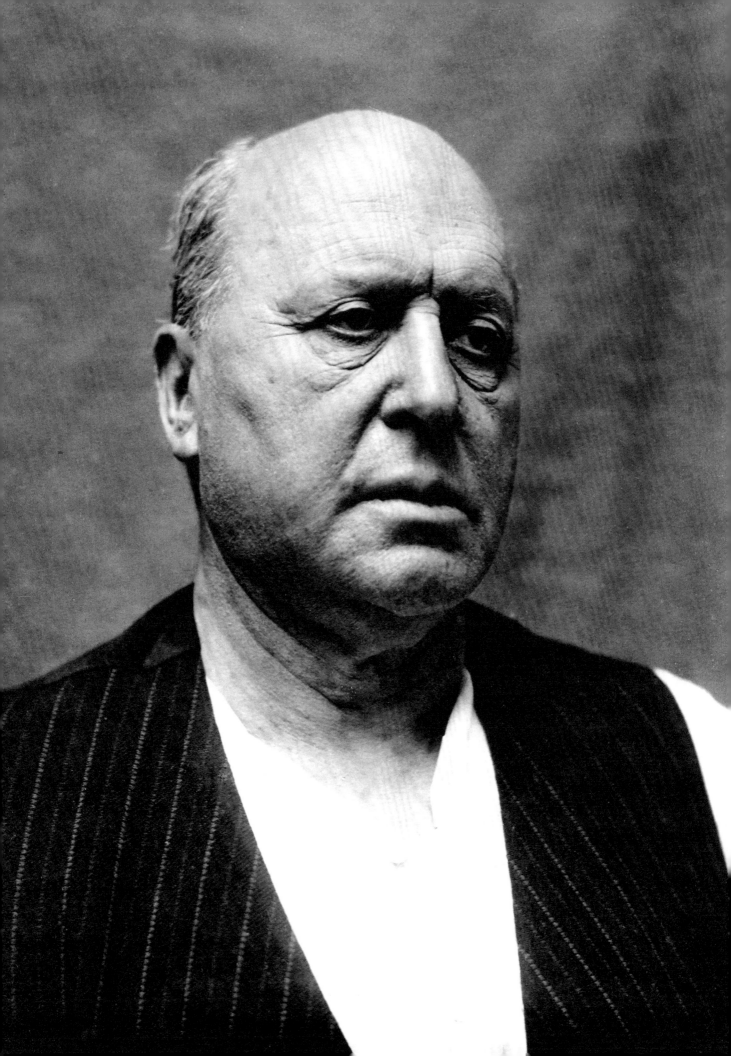

Lebe – soviel Du kannst

Es rumorte in Henry James, er wurde älter, das eigene Leben und nicht das Leben fremder Menschen in fremden Salons gewann Dominanz über seine Phantasie. Alles floss 1902 in *The Wings of the Dove* zusammen: die Erinnerungen an den Tod von Minny Temple, die lange Krankheit seiner Schwester Alice und das dramatische und zerstörerische Ende von Constance Fenimore Woolson. Er litt an ihrem Selbstmord, es dämmerte ihm, dass sie ihn während der zwölf Jahre ihrer Freundschaft mehr geliebt hatte, als er ahnte. Vielleicht hatte Constance keinen Platz in seinem Leben finden können, weil er so früh seiner Cousine Minny die weibliche Heldenrolle zugewiesen hatte. Er nahm sich also vor, die Geschichte Minny Temples so zu schreiben, als hätte sie ihn überlebt.

Im Alter von sechzig Jahren verfasste er mit *The Ambassadors* den komplexesten Roman innerhalb seines Œuvres. Oberflächlich betrachtet ist er eine Abhandlung über die Frage, ob es klüger ist, einer Mutter zu gehorchen, oder den Mut aufzubringen, ein selbstbestimmtes, den eigenen Gefühlen und Leidenschaften folgendes Leben zu führen. Der Firmenerbe Chad Newsome aus Massachusetts ist in Paris in eine heftige Liebesaffäre mit der verheirateten Madame de Vionnet verwickelt. Im Auftrag von Chads Mutter reisen der fünfundfünfzigjährige Lambert Strether und der knorrige Anwalt Mr. Waymarsh nach Paris, um den jungen Mann nach Hause, zurück zu den Geschäften zu holen. Aber Strether erkennt bald, dass echte Gefühle und ein »gelebtes Leben« wichtiger sind als Geld und Familienräson, und respektiert Chads Lebensweise. Henry James wird lange an dieser psychologisch unglaublich subtilen und raffinierten Geschichte feilen und sie 1908, fünf Jahre nach der Erstpublikation, für die vierundzwanzigbändige New Yorker Edition seiner Werke noch einmal überarbeiten. Der reife Autor zeigt sich in *The Ambassadors* als Meister der Beschreibung von Wahrnehmungs-

Henry James 1913. Foto von Frederic Hilaire D'Arcis.

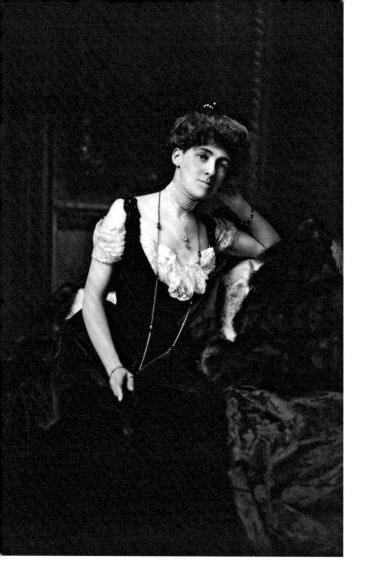

Edith Wharton um 1900.
Foto von A. F. Bradley.

Der obere Broadway und die Fifth Avenue
in New York. Aufnahme zwischen 1900
und 1910.

Das *Chocorua House* in New Hampshire, in
dem Alice und William lebten. Aquarell von
Dallas D. L. McGrew vom September 1902.

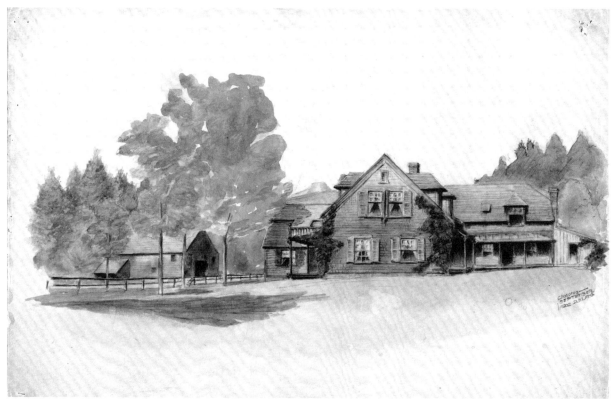

und Bewusstseinsströmen. Lambert Strether lässt er ein regelrechtes »Kopftheater« und »Konversationsscharmützel« erleben. Er habe sich, schreibt Henry James, um diese inneren Prozesse zu illustrieren, unterschiedlichste Sprechweisen und »Tonfälle« notiert.

Nach ablehnender und verständnisloser Kritik erkennt 1908 der junge amerikanische Dichter Ezra Pound, dass *The Ambassadors* vor allem ein Sprachkunstwerk über den »Kampf um Kommunikation« sei, und weist Henry James den Rang eines exponierten Schriftstellers der Moderne zu. Ob sich der Titel des Romans auf das in der Londoner National Gallery ausgestellte Bild *The Ambassadors* von Hans Holbein bezieht, ist nicht sicher. Sicher ist, dass sich der komplexe Roman im Kopf des Autors aus den wenigen Worten entwickelte, die 1894 zwischen dem älteren Freund William Dean Howells und dem jungen Schriftsteller und Übersetzer Jonathan Sturges im Garten des Malers James MacNeill Whistler gewechselt wurden: »Oh, Sie sind jung, Sie sind jung – freuen Sie sich dessen: freuen Sie sich dessen und *leben* Sie. Leben Sie so intensiv Sie können; alles andere ist ein Fehler. *Was* Sie tun, spielt eigentlich keine große Rolle – aber leben Sie.« Henry James' Hauptfigur Lambert Strether wird den jungen Chad mit jener – aus den entbehrungsreichen Erfahrungen seines eigenen Lebens erwachsenen – Nachsicht behandeln. Dieser leidenschaftliche Aufschrei nach »Leben« ist die tragische Klage über ein versäumtes Dasein. So offenbaren sich – versteckt und verdeckt – in *The Ambassadors* die privaten Bekenntnisse des diskreten Schriftstellers Henry James.

Mit dem Passagierschiff »Kaiser Wilhelm II.« verließ Henry James am 24. August 1904 Southampton. Er erreichte New York in einer Rekordzeit von nur fünf Tagen und erkannte die Stadt, die er zwanzig Jahre nicht gesehen hatte, kaum wieder. Neue Türme waren entstanden, vieles war abgerissen worden, auch das Haus, in dem er geboren worden war, gab es nicht mehr. Er besuchte die wohlhabende Kollegin Edith Wharton in Lenox in den Berkshires, die »Geister« seiner Eltern und seiner Schwester auf dem Friedhof in Cambridge, seinen Bruder Bob in Concord und William und Alice in ihrem Landhaus am Lake Chocorua in New Hampshire. Dann fuhr er wieder zurück nach Europa, brauste 1907 mit Edith Wharton in ihrem »Feuerwagen« durch Südfrankreich, saß seinem Freund, dem Bildhauer Hendrik Andersen, Modell, besuchte 1908 zum letzten Mal Paris und arbeitete intensiv an seiner Gesamtausgabe.

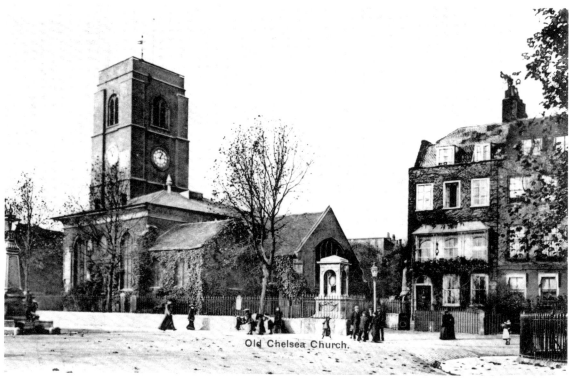

Old Chelsea Church.

Geld brachte James' enorme Produktivität – die drei Romane *The Wings of the Dove*, *The Ambassadors* und *The Golden Bowl* entstanden in kurzen zeitlichen Abständen – kaum ein: nur jeweils 300 Pfund im Voraus. Auch wenn für den Verleger jedes neue Buch ein weiteres Verlustgeschäft sein würde, versprach der großzügige Macmillan Henry James einen Vorschuss von 1000 Pfund, wenn er zusätzlich ein Buch über London schreiben würde. Doch der Autor zögerte, er war unruhig, fühlte sich wie jemand, der die weite Welt nicht gesehen hatte.

Er litt an Depressionen, dachte über sein Leben nach, was er getan und verpasst, und was er beschrieben hatte, bekam 1911 von der Harvard University die Ehrendoktorwürde verliehen, ein Jahr später die der Oxford University. Er diktierte seine Memoiren und bezeichnete sein Werk als »unrettbar unverkäuflich«. Die New York Edition hatte nur fünfzig Pfund eingebracht.

Nach zwei Schlaganfällen Anfang Dezember 1915 kam seine Schwägerin Alice mit ihren Kindern Harry und Peggy nach London, um ihm beizustehen. Henry James sprach viel von vergangenen Zeiten und soll kurz vor seinem Tod zu seiner Nichte Peggy gesagt haben: »Ich hoffe, Dein Vater kommt bald. Von allen Leuten in Rom ist er der Einzige, den ich sehen will. Ich hätte William so gern bei mir.«

Henry James starb am 28. Februar 1916. Der Trauergottesdienst wurde in der Chelsea Old Church abgehalten. Wenige Tage später nahm Alice James die Urne mit der Asche ihres Schwagers heimlich mit auf die winterliche Überfahrt nach Amerika und ließ sie im Familiengrab neben James' Eltern, seiner Schwester und seinem Bruder William in Cambridge beisetzen.

Alice Howe Gibbens und Mary Margaret »Peggy« James sowie William und Henry James 1904 in Cambridge, Massachusetts.

Die Old Church in Chelsea. Historische Ansichtskarte.

Zeittafel zu Henry James'
Leben und Werk

1843 Henry James wird am 15. April als Sohn von Henry James, Sr.
(1811–1882) und Mary James, geb. Walsh (1810–1882) in New York
in eine wohlhabende und intellektuelle Familie geboren. Er hat
einen 15 Monate älteren Bruder William (1842–1910), der später
ein bedeutender Psychologe und Philosoph mit Professur an der
Harvard University wird und als Begründer des amerikanischen
Pragmatismus gilt.

1843–1845 Die Eltern reisen mit den Brüdern Henry und William sowie der
Tante Kate durch England und leben in Paris und London.

1845–1855 James verbringt die Kindheit in Albany und New York. Der zweite
Bruder Garth Wilkinson (Wilky) wird 1845 geboren, ein Jahr später
folgt Robertson (Bob). 1848 kommt die Schwester Alice zur Welt.

1855–1858 Zweite Europareise. Henry erhält Schulunterricht in Genf, London,
Paris und Bologne-sur-Mer. Nach der Rückkehr in die USA zieht
die Familie nach Newport, Rhode Island.

1859/60 Erneute Reise nach Europa. Henry besucht eine Höhere Lehr-
anstalt in Genf und lernt Deutsch in Bonn.

1860/61 Schulbesuch in Newport. Henry und sein Bruder William schrei-
ben Gedichte und Kurzgeschichten und übersetzen französische
und deutsche Autoren ins Englische.

1862/63 Henry beginnt ein Jura-Studium an der Harvard Law School,
bricht es aber nach zwei Semestern wieder ab.

1864–1866 Die Familie zieht im Mai 1864 nach Boston, im November 1866 ins
benachbarte Cambridge. Henry veröffentlicht seine erste Kurz-
geschichte *A Tragedy of Error* anonym in der Zeitschrift *Continen-
tal Monthly*.

1869/70	Reisen nach London, Venedig, Florenz und Rom. Rückkehr nach Cambridge. Seine geliebte Cousine Minny Temple stirbt 1870 im Alter von 24 Jahren.
1871	Henry James' erste Novelle *Watch and Word* kommt in Fortsetzungen im *Atlantic Monthly* heraus.
1872–1876	Reise mit der Schwester Alice und der Tante Kate durch Europa. Wechselnde Aufenthalte in Cambridge und New York, dann wieder in Paris und London, wo er eine Wohnung in der Bolton Street 3 bezieht. Die ersten beiden Bücher *A Passionate Pilgrim, and Other Tales* (1875) und *Roderick Hudson* (1876) erscheinen.
1878–1881	Henry veröffentlicht *The Europeans* (1878), *Daisy Miller* (1878), *The Diary of a Man of Fifty* (1879), *Washington Square* (1880) und *The Portrait of a Lady* (1881).
1882–1884	Reise nach Cambridge, beide Eltern sterben 1882, ein Jahr später stirbt der Bruder Garth Wilkinson. James kehrt nach London zurück, wohin ihm die Schwester Alice folgt.
1886–1892	Die Romane *The Bostonians* und *The Princess Casamassima* erscheinen 1886. Umzug in ein Apartment in London, De Vere Gardens 34. 1888 werden *The Aspern Papers* veröffentlicht. Am 6. März 1892 stirbt die Schwester Alice in London.
1895	Die Premiere seines Bühnenstücks *Guy Domville* im Londoner St. James Theatre wird ausgepfiffen.
1897–1903	Henry James kauft 1897 das Lamb House in Rye (Sussex). Die Novelle *The Turn of the Screw* (1898) sowie die Romane *The Wings of the Dove* (1902) und *The Ambassadors* (1903) erscheinen.
1904/05	Zum ersten Mal seit 21 Jahren reist Henry James durch die USA. *The Golden Bowl* wird 1904 veröffentlicht.
1905–1909	Zurück in Rye arbeitet James vor allem an der Gesamtausgabe seiner Werke, der *New York Edition*, die zwischen 1907 und 1909 in 24 Bänden erscheint.

1910–1912	Reise in die USA. Tod der Brüder Robertson und William (im Juni und im August 1910). Rückkehr nach England. Ehrendoktorwürden der Universitäten Harvard und Oxford.
1913/14	*A Small Boy and Others* (1913) und *Notes of a Son and Brother* (1914), die beiden ersten Bände seiner Autobiographie, erscheinen. Der dritte Band *The Middle Years* wird unvollendet posthum 1917 veröffentlicht.
1915	Henry James nimmt die britische Staatsbürgerschaft an.
1916	Tod am 28. Februar in London nach zwei Schlaganfällen.

Auswahlbibliographie

Romane und Erzählungen

The Ambassadors. W. W. Norton & Company, New York 1964. In der Übersetzung von Michael Walter als *Die Gesandten* bei Hanser, München 2015.

The Aspern Papers. In: *Tales of Henry James.* W. W. Norton & Company, New York 1984. In der Übersetzung von Bettina Blumenberg als *Die Aspern-Schriften* bei Triptychon, München 2003.

The Author of Beltraffio. In: *The Figure in the Carpet and Other Stories.* Penguin, London 1986. In der Übersetzung von Helmut M. Braem und Elisabeth Kaiser als *Der Autor von »Beltraffio«* in: *Erzählungen* bei Kiepenheuer & Witsch, Köln / Berlin 1958, S. 118–167.

Autobiography: A Small Boy and Others; Notes of a Son and Brother; The Middle Years. Princeton University Press, Princeton, NJ 1983.

The Bostonians. Penguin, London 1984. In der Übersetzung von Herta Haas als *Die Damen aus Boston* bei Kiepenheuer & Witsch, Köln und Berlin 1964.

Daisy Miller: A Study. Penguin, London 2007. In der Übersetzung von Britta Mümmler als *Daisy Miller. Eine Erzählung* bei Deutscher Taschenbuch Verlag, München 2015.

The Diary of a Man of Fifty. In der Übersetzung von Friedhelm Ratjen als *Das Tagebuch eines Mannes von fünfzig Jahren* in: *Erzählungen* bei Manesse, Zürich 2015, S. 97–146.

The Europeans. Oxford University Press, Oxford / New York 2009. In der Übersetzung von Andrea Ott als *Die Europäer* bei Manesse, Zürich 2015.

The Golden Bowl. Penguin, London 2009. In der Übersetzung von Werner Peterich als *Die goldene Schale* bei Aufbau, Berlin 2002.

Guy Domville. Addison Press, London 2012.

A Landscape Painter. In der Übersetzung von Ingrid Rein als *Ein Landschaftsmaler* in: *Benvolio. Erzählungen* bei Manesse, Zürich 2009, S. 5–84.

The Middle Years. In der Übersetzung von Walter Kappacher als *Die mittleren Jahre* bei Jung und Jung, Salzburg 2015.

The Notebooks of Henry James. Oxford University Press, Oxford / New York 1947. In der Übersetzung von Astrid Claes als *Tagebuch eines Schriftstellers. Notebooks* bei Kiepenheuer & Witsch, Köln / Berlin 1965.

The Novels and Tales of Henry James. The New York Edition. 24 Bde. Charles Scribner's Sons, New York 1907–1909 (Neuauflage in 26 Bänden, 1961–1964).

The Portrait of a Lady. W. W. Norton & Company, New York 1975. In der Übersetzung von Gottfried Röckelein als *Porträt einer jungen Dame* bei Deutscher Taschenbuch Verlag, München 2007.

The Princess Casamassima. Penguin, London 1987.

Roderick Hudson. Penguin, London 1986.

The Siege of London. In der Übersetzung von Alexander Pechmann als *Eine Dame von Welt* bei Aufbau, Berlin 2016.

The Turn of the Screw. W. W. Norton & Company, New York 1966. In der Übersetzung von Ingrid Rein als *Die Drehung der Schraube. Novelle* bei Manesse, Zürich 2000.

Washington Square. Random House, New York 1950. In der Übersetzung von Bettina Blumenberg als *Washington Square* bei Manesse, Zürich 2014.

The Wings of the Dove. Oxford University Press, Oxford / New York 1984. In der Übersetzung von Anna Maria Brock als *Die Flügel der Taube* bei Aufbau, Berlin 1998.

Verfilmungen

Daisy Miller. Regie: Peter Bogdanovich. USA 1974.
The Europeans. Regie: James Ivory. Großbritannien 1979.
The Bostonians. Regie: James Ivory. Großbritannien 1984.
The Turn of the Screw (auch als *Obsession*). Regie: Rusty Lemorande. Großbritannien 1992.
The Portrait of a Lady. Regie: Jane Campion. USA / Großbritannien 1996.
Washington Square. Regie: Agnieszka Holland. USA 1997.
The Wings of the Dove. Regie: Iain Softley. USA / Großbritannien 1997.
The Golden Bowl. Regie: James Ivory. USA / Frankreich / Großbritannien 2000.
The Others. Regie: Alejandro Amenábar. Spanien / Frankreich / Italien, USA 2001.

Sekundärliteratur

Jorge Luis Borges / Osvaldo Ferrari: *Lesen ist Denken mit fremdem Gehirn. Gespräche über Bücher & Borges*. Arche Verlag, Zürich 1990.

Leon Edel: *Henry James. A Life*. Harper & Row, New York 1985.

Lyndall Gordon: *Henry James. His Women and His Art*. Virago, London 2012.

Hazel Hutchison: *Brief Lives. Henry James*. Hesperus, London 2012. In der Übersetzung von Ute Astrid Rall als *Henry James. Biografie* bei Parthas, Berlin 2015.

Alice James: *The Diary of Alice James*. Dodd, Mead & Company, New York 1964.

William and Henry James: *Selected Letters*. University Press of Virginia, Charlottesville / London 1997.

William James: *The Principles of Psychology*. Harvard University Press, Cambridge, MA 1983.

Fred Kaplan: *Henry James. The Imagination of Genius. A Biography*. The Johns Hopkins University Press, Baltimore / London 1992.

Robert B. Pippin: *Henry James and Modern Moral Life*. Cambridge University Press, Cambridge / New York 2000. In der Übersetzung von Wiebke Meier als *Moral und Moderne. Die Welt von Henry James* bei Fink, München 2004.

Susan Sontag: *Illness as Metaphor*. Farrar, Straus and Giroux, New York 1978. In der Übersetzung von Karin Kersten und Caroline Neubaur als *Krankheit als Metapher* bei Hanser, München 1978.

Jean Strouse: *Alice James. A Biography*. Houghton Mifflin, Boston 1980.

Colm Tóibín: *The Master*. Picador, London 2004. In der Übersetzung von Giovanni und Ditte Bandini als *Porträt des Meisters in mittleren Jahren* bei Hanser, München 2005.

Bildnachweis

S. 8, 12 (o.), 16, 22, 24, 28 (l.), 30, 32 (o. l.), 38 (o. r.), 46, 50, 52, 54 (o. r.), 62, 66, 68, 70 (o. l.), 78, 86 (o.) Houghton Library, Harvard University [MS Am 1094]; S. 10, 14 (o.), 20 (u.), 26–27, 38 (o. l.), 38 (u.), 44, 54 (u.), 76, 84 (o. r.) Library of Congress Prints and Photographs Division; S. 14 (u.) akg-images; S. 18, 28 (u. r.), 32 (u.), 34, 36 (o. r.), 40, 56, 60, 80 (u.) Houghton Library, Harvard University [MS Am 1092.9]; S. 20 (o.) Metropolitan Museum of Art; S. 28 (o. r.) Houghton Library, Harvard University [MS Am 2955]; S. 32 (o. r.); 36 (o. l.), 36 (u.), 42 (u.), S. 84 (u.) Houghton Library, Harvard University [MS Am 1092]; S. 58 (o.) George C. Beresford / Getty Images; S. 58 (u. l.), 64 (l.), 74 (o. l.), 80 (o.), 84 (o. l.) Beinecke Rare Book and Manuscript Library, Yale University; S. 58 (u. r.) Velvet; S. 72 Galleria Nazionale d'Arte Moderna, Museo Hendrik C. Andersen, Rom; S. 82 National Portrait Gallery, London

Autor und Verlag haben sich redlich bemüht, für alle Abbildungen die entsprechenden Rechteinhaber zu ermitteln. Falls Rechteinhaber übersehen wurden oder nicht ausfindig gemacht werden konnten, so geschah dies nicht absichtsvoll. Wir bitten in diesem Fall um entsprechende Nachricht an den Verlag.

Impressum

Gestaltungskonzept: *Groothuis, Lohfert, Consorten, Hamburg | glcons.de*

Layout und Satz: *Angelika Bardou,* Deutscher Kunstverlag

Reproduktionen: *Birgit Gric,* Deutscher Kunstverlag

Lektorat: *Michael Rölcke,* Berlin

Gesetzt aus der *Minion Pro*

Gedruckt auf *Lessebo Design*

Druck und Bindung: *Grafisches Centrum Cuno, Calbe*

Umschlagabbildung: Henry James im Garten von Lamb House, Rye, Sussex, um 1910. © Houghton Library, Harvard University [MS Am 1094]

Bibliografische Information der Deutschen Nationalbibliothek
Die Deutsche Nationalbibliothek verzeichnet diese Publikation in der Deutschen Nationalbibliografie; detaillierte bibliografische Daten sind im Internet über http://dnb.dnb.de abrufbar.

© 2016 Deutscher Kunstverlag GmbH Berlin München

Deutscher Kunstverlag Berlin München
Paul-Lincke-Ufer 34
D-10999 Berlin
www.deutscherkunstverlag.de

ISBN 978-3-422-07350-0